나 혼자 스킬업!

바로 시작하는
배경 일러스트
메이킹

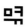

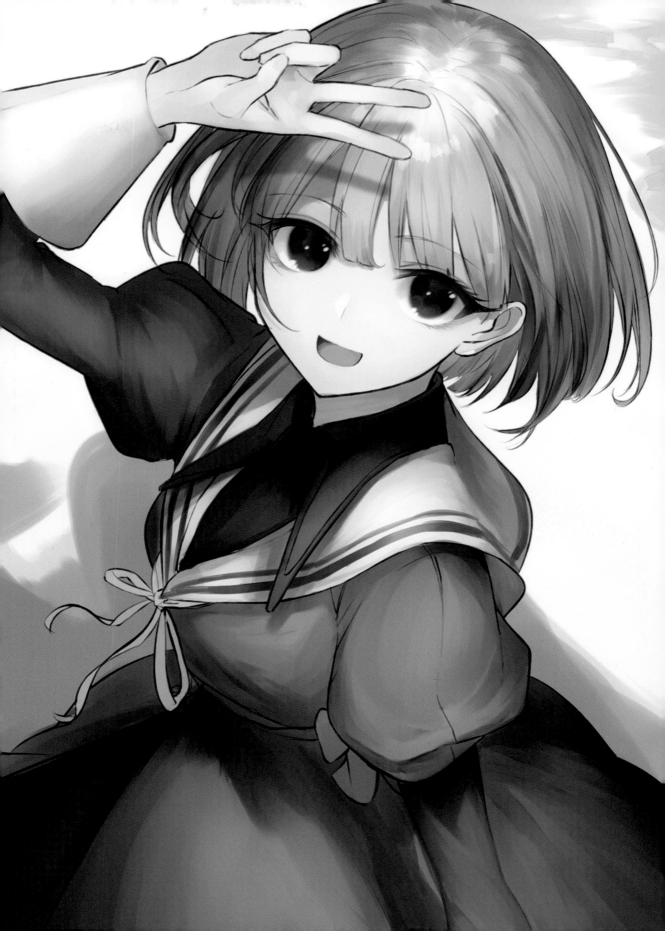

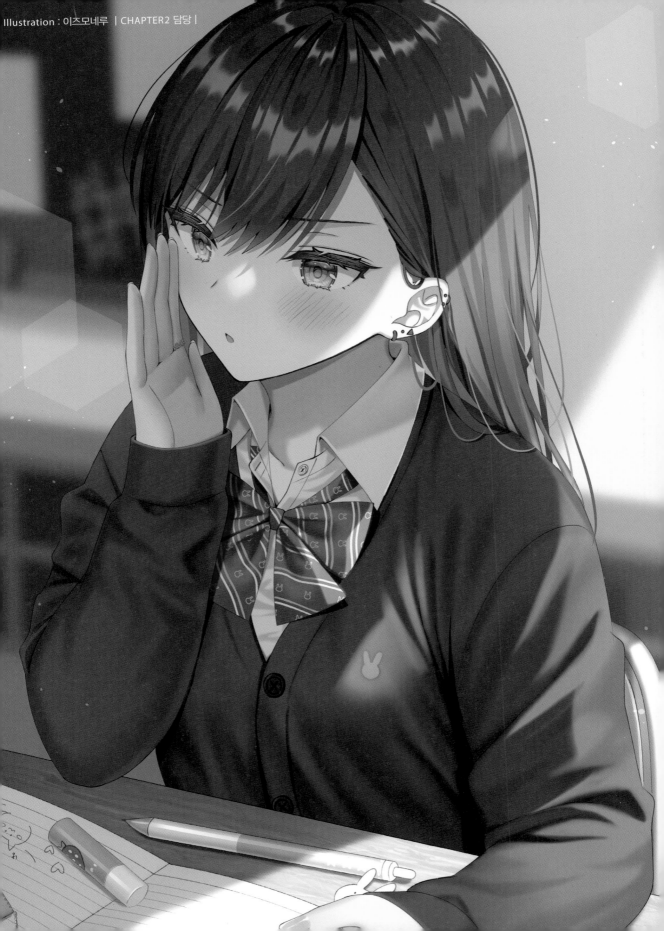

CONTENTS

CHAPTER 1
바로 그릴 수 있는 배경 일러스트

STEP UP

CHAPTER 2
텍스처와 이펙트

CHAPTER 3
간단한 상황 배경

이 책을 읽는 방법

이 책에서는 캐릭터 일러스트에 다양한 요소를 추가해, 배경이 있는 일러스트를 그리는 테크닉과 아이디어를 설명한다.

작품 예시의 제작 과정을 왼쪽 페이지에 수록. CLIP STUDIO PAINT PRO에서 그리는 방법을 설명함

테마에 맞춰 그린 배경의 작업 예시. 기본 조작으로 간단하게 그릴 수 있는 배경을 소개

작품 예시를 그릴 때 사용한 테크닉 등을 소개

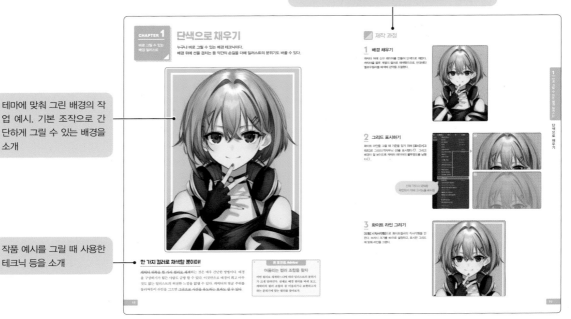

배경의 퀄리티를 더욱 높이기 위한 테크닉 소개

같은 테마의 작품을 네 가지 베리에이션으로 소개

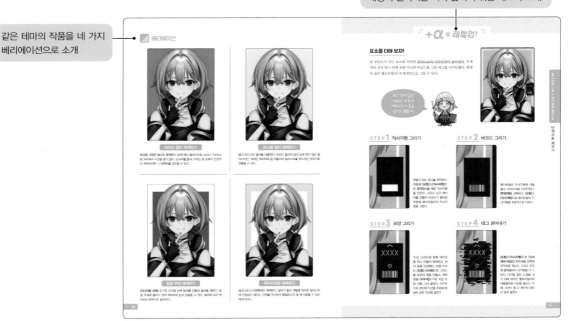

주의 이 책에서 소개하는 배경은 CLIP STUDIO PAINT PRO에서 제작한다는 전제로 설명한다. 2021년 8월 현재 Ver. 1. 10. 10이 최신이지만, Ver. 1. 10. 9 이전의 초기 보조 도구도 사용한다(본문 내에서 ※가 붙은 것). 해당 도구는 CLIP STUDIO ASSETS에서 다운로드 할 수 있다.

CHAPTER 1
바로 그릴 수 있는 배경 일러스트

배경에 컬러를 채우거나 도형, 소품을 흩뿌리는 등
기본 일러스트 테크닉으로 만들 수 있는 배경 아이디어를 소개한다.

배경의 기본

베리에이션을 제작하기 위해서는 먼저, 배경이 주는 효과에 대해 알아야 한다.
배경을 어떻게 활용하면 좋을지도 함께 고민해 보자.

배경의 효과

겉모습 향상

배경을 통해 가장 쉽게 얻을 수 있는 효과는 겉모습
의 향상이다. 화이트컬러 배경에 캐릭터만 서 있는
일러스트와 달리 배경을 그려 넣은 캐릭터는 분위기
가 살아난다. 의도적으로 화이트컬러 배경만 깔아서
캐릭터를 돋보이게 만드는 방법도 있지만, 그렇지
않을 때는 배경을 추가하는 편이 캐릭터를 더 잘 살
릴 수 있을 것이다.

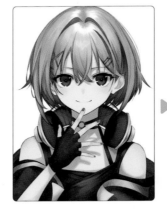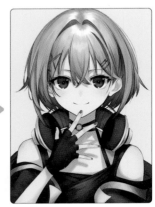

정보 늘리기

배경을 활용하면 캐릭터만으로는 표현할 수 없었던
정보 제공이 가능하다. 그 캐릭터가 있는 장소, 상황
을 나타내는 물리적인 정보와 심리 상태, 성격을 나
타내는 정신적인 정보 등을 표현해 보자. 오른쪽 일
러스트처럼 트럼프 카드를 흩뿌리면 도박을 잘하는
캐릭터라는 정보를 부여할 수 있다.

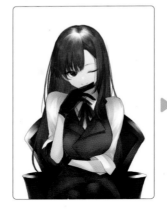

연출

연출이란 원하는 효과를 표현하기 위한 수단을 가
리킨다. 예를 들어, 라이트업을 하거나 주위에 그림
자를 넣으면 캐릭터를 돋보이게 할 수 있다. 꽃을 흩
뿌리면 상냥한 성격이 드러난다. 배경을 활용해 다
양한 효과를 연출하면 더욱 의미를 가진 일러스트를
그릴 수 있다.

배경 활용법

의도 드러내기

가장 적절한 배경 활용법은 일러스트의 의도를 드러내는 것이다. 이 책에서는 배경의 표현 방법에 관한 예시를 많이 다루고 있다. 하지만 그중에서 무엇을 사용하면 좋을지 판단하기 위해서는 그 일러스트로 무엇을 표현하고자 하는지에 대한 의도가 있어야 한다. 그것을 더욱 명확하게 전달하기 위해 배경을 활용해 보자. 예를 들어 오른쪽 일러스트는 반대색인 화이트컬러와 블랙컬러를 사용했다. 이는 양면성 있는 캐릭터를 나타내기 위해 의도한 배경이다.

캐릭터 강조하기

배경으로 무엇을 표현하고자 하는지가 모호해도 괜찮다. 캐릭터 일러스트의 가장 중요한 목적은 메인인 캐릭터가 돋보이는 것이다. 이 '캐릭터를 돋보이게 만들어야지!'라고 생각하는 것도 훌륭한 의도라고 할 수 있으므로 걱정하지 말자. 오른쪽 일러스트는 역광으로 캐릭터를 돋보이게 했다. 어려운 풍경화를 그릴 필요가 없는 손쉬운 방법인데도 일반 순광 일러스트와 달리 몽환적인 분위기를 연출할 수 있다.

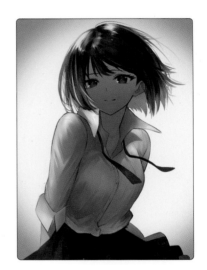

─── COLUMN ───────────

누구에게나 쉬운 방법으로 배경을 그려 보자!

배경화 ≠ 풍경화

배경 일러스트에는 반드시 풍경을 묘사해야 한다고 생각할 수도 있지만 사실 그렇지 않다. 인물과 풍경은 그리는 데 필요한 기술이나 지식이 다르므로, 인물을 잘 그린다고 해서 무조건 풍경까지 잘 그리는 것도 아니다. 그렇다고 배경 그리기를 포기하지 말자. 채색만 해도 그건 훌륭한 배경이다. 약간의 아이디어를 구사해 배경으로 활용할 수 있도록 해보자.

배경의 지식

배경을 그릴 때 알아 두어야 할 기본 지식을 소개한다.
알고만 있어도 이해도가 깊어진다.

원근감 표현

전후 관계

일반적인 배경을 그릴 때 캐릭터가 평면이 아닌 입체 공간에 있다고 생각하자. 가까워지면 크게, 멀어지면 작게 그린다. 예를 들어, 인물이 줄지어 있을 때 측면에서 보면 키가 완전히 똑같아도 정면에서 보면 앞사람이 크고 뒷사람이 작아 보인다.

측면에서 보면 같은 키

정면에서 보면 크기의 차이가 느껴짐

깊이

물체의 깊이를 표현하는 방법도 전후 관계와 같다. 오른쪽 일러스트는 예로 설명하기 위해 그린 길인데, 전후 관계의 규칙을 따라 안쪽 길을 좁게, 앞쪽 길을 넓게 그려 깊이가 생겼다. 이것은 길뿐만 아니라 건물이나 인물 등 물체의 깊이를 표현할 때에도 동일하다. 이것을 원근법이라고 부른다.

직선으로 깊이가 없음

길의 너비로 깊이가 생김

색채 원근법

색채 원근법이란 대기에 있는 성질을 이용한 공간 표현이다. 멀리 보이는 풍경일수록 윤곽을 흐리거나 색채를 대기의 컬러(주로 스카이블루컬러)에 가깝게 채색해 원근감을 표현할 수 있다. 이 방법은 풍경화가 아닌 배경에도 응용할 수 있다. 옅게 하거나 흐리는 것만으로도 원근감 표현이 가능하기 때문이다.

모두 같은 농도

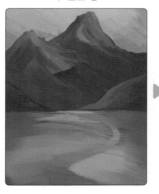

안쪽으로 갈수록 옅게 채색

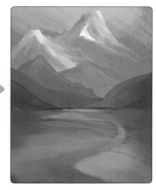

 시선 유도

성김과 빽빽함의 개념

좋은 일러스트는 보는 사람의 시선을 자연스럽게 유도하거나 보여 주고자 하는 부분이 확실하다. 이렇게 의도적으로 시선을 조절하는 것을 시선 유도라고 한다. 성김과 빽빽함은 그중에서도 가장 쉬운 방법이다. 예시를 살펴보자.

균등

빽빽함

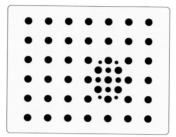

성김

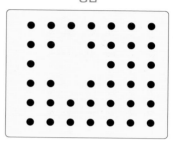

균등하게 점이 배치된 이미지는 딱히 시선을 끄는 부분이 없다. 이것은 일러스트에 그려 넣는 정도가 같거나 뒤섞인 여러 가지 물건을 같은 크기로 그렸을 때와 동일한 상태이다.

일부분에만 점을 집중시키면 집중된 부분으로 자연스럽게 시선이 향한다. 빽빽함으로 시선을 유도해 보자. 일부분만 더 그려 넣거나 보이고 싶은 부분에만 소품 등을 집중시키는 방법을 일러스트에도 응용할 수 있다.

빽빽함과는 반대로 일부분만 점을 빼면 이번에는 점이 없는 곳으로 시선이 향한다. 예를 들어 의도적으로 다른 부분보다 더 빼거나 여백을 만들어 주면 시선을 유도할 수 있다.

실제 작품 예시

오른쪽 위와 왼쪽 아래에 꽃을 밀집 시키면 왼쪽 위에서 오른쪽 아래까지 공백이 생기는데, 이는 성김과 빽빽함으로 시선을 유도한 것이다. 이로 써 자연스럽게 중앙에 있는 캐릭터로 시선이 향한다.

이 밖의 시선 유도 방법은 다음 페이지에서 알아보자!

모양을 바꿔 시선을 유도할 수 있는데, 두 가지의 방법이 있다. 도형 모양을 변경하는 방법과 크기에
변화를 주는 방법이다.

도형 크기

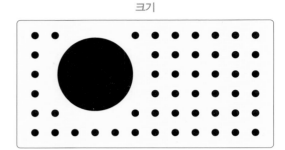

같은 모양을 한 도형끼리는 하나로 인식되어 시선 이동이 쉬워진다. 유
도하고자 하는 부분에 같은 모양을 배치하고, 그렇지 않은 부분에 다른
모양을 두는 방식으로 사용한다.

모양이 클수록 시선이 가고, 작을수록 시선이 가지 않는다. 돋보이게 만
들고 싶은 부분은 크게 그리자. 이와 반대로 작은 모양을 돋보이게 만드
는 방법도 있다.

컬러의 세 가지 속성

컬러로도 시선을 유도할 수 있다. 그것은 둘 이상의 컬러 차이를 이용하는 방법이다. 먼저 컬러에는 어떤 성질
(속성)이 있는지 알아보자.

명도

밝기 정도를 말한다. 명도가 높으면 밝다는 말이므로 화이트컬러에 가까워진다.
이와 반대로 명도가 낮으면 어둡다는 말이므로 블랙컬러에 가까워진다.

낮다 ◀──────────── 명도 ────────────▶ 높다

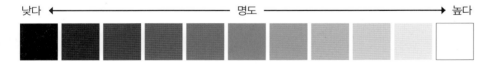

채도

컬러의 선명한 정도를 말한다. 채도가 높으면 컬러가 선명해지고, 반대로 채도가 낮으면 컬러는 탁해진다.
채도가 0%가 되면 무채색인 화이트 · 블랙 · 그레이가 된다.

높다 ◀──────────── 채도 ────────────▶ 낮다

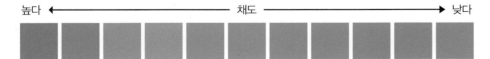

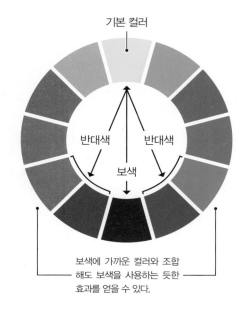

색상

레드, 블루, 옐로우 등을 구분할 수 있도록 하는 컬러 자체가 가진 고유한 성질을 의미한다. 오른쪽 그림처럼 색상을 고리 모양으로 표현한 것을 색상환이라고 하는데, 무채색인 화이트컬러나 블랙컬러, 그레이컬러는 포함되지 않으며 그 밖의 유채색으로만 구성된다. 옐로우컬러를 기본으로 할 때, 반대편에 있는 네이비컬러와 조합하면 서로의 컬러가 돋보인다.

기본 컬러

반대색　반대색

보색

보색에 가까운 컬러와 조합해도 보색을 사용하는 듯한 효과를 얻을 수 있다.

컬러를 활용한 시선 유도

명도·채도·색상의 차이를 이용해 시선을 유도할 수 있다. 간단하게 대비(콘트라스트)를 준다고 생각하자.
일러스트의 배색을 정할 때나 마무리로 색감을 조절할 때 사용해 보자.

명도 차이

어두운 화면에 밝은 부분이 있으면 시선이 밝은 부분으로 향한다. 이와 반대로 화면 전체가 밝으면 어두운 부분으로 시선이 향한다.

채도 차이

선명한 컬러일수록 시선을 끈다. 돋보이고자 하는 부분은 선명하게 하고, 그렇지 않은 부분은 채도를 낮춰 시선을 유도한다.

색상 차이

같은 색감은 통일돼 보이므로, 시선을 끌고자 하는 부분은 다른 색감으로 바꾸는 게 효과적이다.

일러스트를 그릴 때 생각하면서 해 봐!

단색으로 채우기

누구나 바로 그릴 수 있는 배경 테크닉이다.
배경 위에 선을 겹치는 등 약간의 손길을 더해 일러스트의 분위기도 바꿀 수 있다.

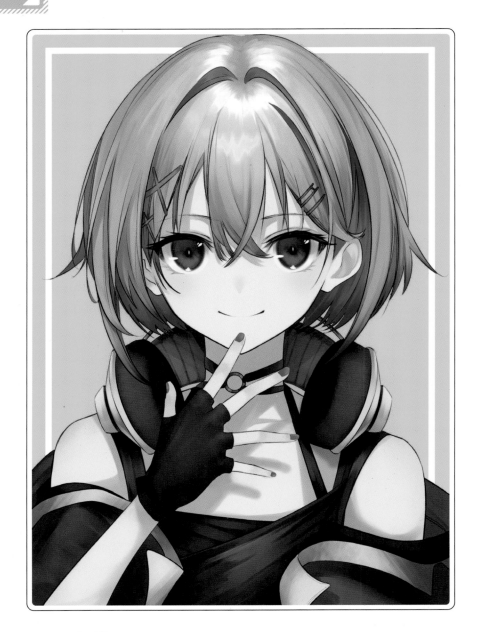

한 가지 컬러로 채색할 뿐이야!

캐릭터 뒤쪽을 한 가지 컬러로 채색하는 것은 매우 간단한 방법이다. 배경을 구상하기가 힘든 사람도 금방 할 수 있다. 이것만으로 배경이 희고 아무 것도 없는 일러스트의 허전한 느낌을 없앨 수 있다. 캐릭터의 얼굴 주위를 둘러싸듯이 라인을 그으면 <u>그곳으로 시선을 유도하는</u> 효과도 낼 수 있다.

원 포인트 Advice!

어울리는 컬러 조합을 찾자

어떤 컬러로 채색하느냐에 따라 일러스트의 분위기가 크게 달라진다. 실제로 배경 컬러를 바꿔 보고, 캐릭터의 컬러 조합과 잘 어울리거나 표현하고자 하는 분위기에 맞는 컬러를 찾아보자.

 제작 과정

1 배경 채우기

캐릭터 뒤에 신규 레이어를 만들어 단색으로 채운다.
캐릭터를 블루 계열의 컬러로 채색했으므로, 반대색인
옐로우컬러를 배색해 강약을 조절했다.

2 그리드 표시하기

화이트 라인을 그을 때 기준을 잡기 위해 **[표시]>[그
리드]**로 그리드(격자무늬 선)를 표시했다 **A**. 그리고
배경이 잘 보이도록 캐릭터 레이어의 불투명도를 낮췄
다 **B**.

선의 각도나 위치를
확인하기 위해 그리드를 표시함

3 화이트 라인 그리기

[도형]>[직사각형]으로 화이트컬러의 직사각형을 만
든다. 브러시 크기를 40으로 설정하고, 표시한 그리드
에 맞춰 라인을 그렸다.

비비드 컬러 채색하기

배경을 선명한 컬러로 채색한다. 눈에 띄는 컬러이므로, pixiv나 Twitter 등 SNS에서 시선을 끌기 쉽다. 눈꼬리를 올려 그리는 등 눈매가 인상적인 캐릭터라면 그 임팩트를 강조할 수 있다.

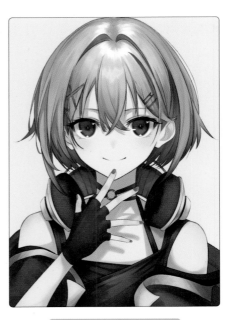

파스텔 컬러 채색하기

옅고 부드러운 컬러를 사용한다. 비비드 컬러와 달리 눈에 띄지 않는 컬러이지만, 귀여운 캐릭터에 잘 어울리며 일러스트를 부드러운 분위기로 연출할 수 있다.

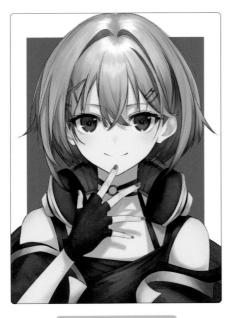

얼굴 주위 채색하기

[직사각형 선택] 도구로 사각형 선택 범위를 만들어 컬러를 채운다. 얼굴 주위에 컬러가 있어 캐릭터에 쉽게 집중할 수 있다. 컬러에 따라 캐릭터의 분위기도 달라진다.

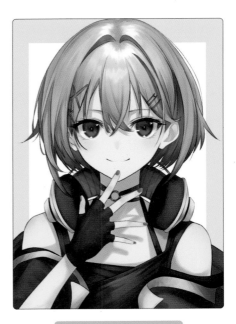

테두리처럼 채색하기

일러스트의 바깥쪽에만 채색한다. 컬러가 틀의 역할을 하므로 일러스트에 안정감이 생긴다. 전체를 무난하게 통일하고자 할 때 사용할 수 있는 테크닉이다.

요소를 더해 보자!

원 포인트가 되는 요소를 더하면 일러스트의 디자인성이 높아진다. 무채색의 사각 박스 안에 전원 마크와 바코드를 그린 태그를 디자인했다. 배경과 같은 옐로우컬러+무채색만으로 그릴 수 있다.

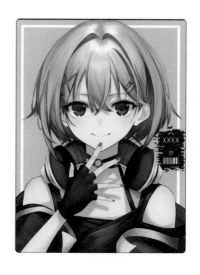

태그 안에 있는 'XXXX' 부분에 캐릭터의 이름을 넣어도 괜찮아!

STEP 1 직사각형 그리기

바탕이 되는 태그를 제작한다. 처음에 [도형]>[직사각형]으로 블랙컬러를 채운 직사각형을 만든다. 그리고 신규 레이어를 만들어 바코드가 들어갈 부분에 화이트컬러의 직사각형을 그렸다.

STEP 2 바코드 그리기

화이트컬러 직사각형에 선을 넣고, 바코드처럼 디자인한다. [투명색]을 선택하고, [도형]>[직사각형]으로 화이트컬러 직사각형을 부분적으로 지운다.

STEP 3 모양 그리기

'X'는 그리드에 맞춰 대각선을 하나 만들어 복제하고, 위치 등을 조정했다. 전원 마크는 [도형]>[타원]으로 그리드를 보면서 원을 만들고, 윗부분을 [지우개]도구로 지운 다음 선을 그려 넣었다. 마지막으로 상단에 직선을 조합해 화살표 같은 모양을 넣었다.

STEP 4 태그 긁어내기

[도형]>[직사각형]으로 [선과 채색 작성]과 투명색을 선택해 무작위로 긁는다. 그리고 주위에 블랙컬러의 사각형을 더 그린다. 디지털 같은 느낌을 내기 위해 어두운 옐로우컬러와 퍼플컬러로 사선을 넣는다. 이때, 사선이 둘 다 완전히 겹치지 않게 넣었다.

도형에 컬러 채우기

도구로 도형을 그리면 간편하게 그릴 수 있는 배경이다.
도형을 적당히 배치하거나 겹쳐서 빠르게 만들 수 있다.

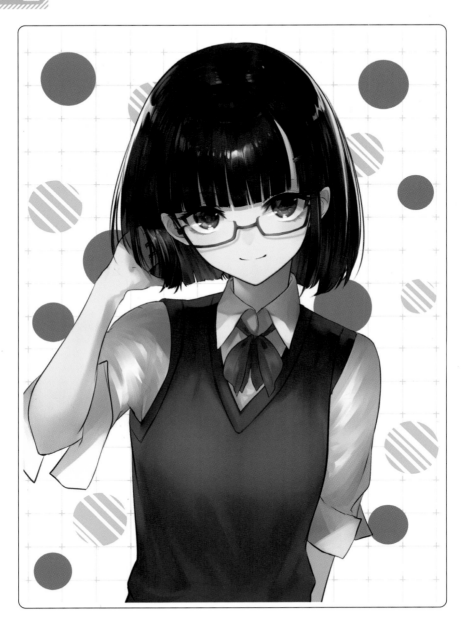

채색한 도형을 흩뿌릴 뿐이야!

보기에는 공들인 배경처럼 보이지만, 채색한 도형을 흩뿌렸을 뿐이다. [도형]>[타원]으로 그린 원을 복제해 무작위로 배치하면 거의 완성이다. 적은 수고로 쉽게 만들 수 있는데 보기에도 좋아, 컬러를 바꿔 가면서 다른 일러스트에도 사용할 수 있는 범용성이 높은 배경이다. 교복을 입은 캐릭터이기 때문에 모눈 노트를 이미지화한 십자선도 배경에 넣었다.

1 그리드 표시하기

배경에 모눈 노트와 같은 디자인을 넣기 위해 캐릭터의 불투명도를 낮추고 그리드를 표시한다. **[표시]>[그리드에 스냅]**을 선택하면 그리드를 따라서 직선을 그을 수 있다.

2 십자선 무늬 만들기

[도형]>[직선]으로 복제하면서 직선을 그린다. **[곱하기]** 모드의 신규 레이어에 클리핑 마스크를 적용한 다음, 선의 교차점 부분에만 그레이 컬러를 겹쳐 채색했다. 그러면 직선의 불투명도를 낮췄을 때, 교차점 부분만 컬러가 진하게 나온다.

3 원 그리기

[도형]>[타원]으로 그레이컬러와 옐로우그린컬러의 원을 그린다. 이때 **[shift]**를 누르면서 그리면 완전히 동그란 원을 그릴 수 있다. 전체적인 컬러나 크기, 위치의 균형을 살피며 그리자.

4 원에 무늬 그리기

원을 그린 레이어 위에 신규 레이어를 추가한 다음, 클리핑 마스크를 적용한다. 그다음 옐로우그린컬러의 원에 **[직선]**으로 투명한 선을 그려 넣는다. 이때 **[shift]**를 누르면서 그리면 45° 대각선을 그릴 수 있다.

단색으로 사선 넣기

[도형]>[직선]으로 대각선을 긋는다. 굵기가 다른 대각선을 긋는 것만으로 디자인성이 높아 보인다. 여백의 일부가 삼각형이 되므로, 일러스트에도 움직임이 나타난다.

악센트 컬러 넣기

큰 직사각형을 그린 후, 화이트컬러의 선을 겹치고 빈 곳에 포인트 컬러를 넣는다. 악센트 컬러의 면적을 줄이면 일러스트에 강약이 생긴다.

벌집무늬 넣기

SF 등에 잘 어울리는 무늬. 이것도 [도형]>[다각형]으로 간단하게 만들 수 있다. 그라데이션은 신규 레이어에 [아래 레이어에서 클리핑]을 설정한 뒤 채색했다.

도형에 무늬 넣기

[데코레이션]>[실루엣 단풍]®으로 무늬를 넣었다. 클리핑 마스크를 이용해 무늬에 컬러를 넣고, 그 레이어들을 결합해 직사각형 레이어에도 클리핑 마스크를 적용하는 방식으로 만들었다.

도형끼리 겹쳐 보자!

원 여러 개를 겹치기만 해도 복잡해 보이는 배경을 만들 수 있다. 중앙에 있는 큰 원에 작은 원을 여러 개 겹쳤다. 레이어의 합성 모드를 [나누기]로 설정하면 같은 농도로 겹친 그레이컬러는 하얘진다.

작은 원도 크기를 조절하며 강약의 균형을 맞춰 보자!

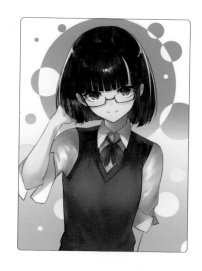

STEP 1 원 여러 개 그리기

[나누기] 모드의 신규 레이어를 만들고, 원 여러 개의 크기를 조절하면서 그린다. 나중에 클리핑 마스크를 적용해 컬러를 바꿀 것이므로 원은 그레이컬러로 채색한다.

STEP 2 큰 원 그리기

Step1과 마찬가지로 신규 레이어에 그레이컬러로 큰 원을 하나 그린다. 레이어의 합성 모드가 [나누기]이므로, 처음에 그린 원과 겹친 부분이 희게 빠진다.

STEP 3 무늬 넣기

[나누기] 모드의 신규 레이어를 만들고, 아래에서 위로 그레이컬러의 그라데이션을 넣는다. Step1과 Step2에서 그린 원, 그라데이션은 같은 폴더에 넣는다.

STEP 4 무늬에 컬러 채우기

퍼플컬러로 채운 [나누기] 모드의 신규 레이어를 폴더 위쪽에 추가했다. 해당 레이어에 클리핑 마스크 적용 후 컬러를 변경해 보자 A. 마지막으로 레드컬러에서 퍼플컬러의 그라데이션을 넣은 [오버레이] 모드의 신규 레이어에 클리핑 마스크를 적용했다 B.

두 가지 이상의 컬러 사용하기

단색 채색이나 도형 채색을 응용해 여러가지 컬러를 사용하는 방법이다.
채우기나 [도형 도구]라는 기본적인 기술로 간단하게 그릴 수 있다.

도형에 테두리만 넣을 뿐이야!

단색 배경에 도형을 겹치고 거기에 테두리를 넣을 뿐이다. [도형]>[직사
각형]과 [직선]으로 만들 수 있으므로 높은 기술이 필요하지 않다. 이번에
사용한 컬러는 블랙, 화이트, 골드다. 컬러를 여러 개 사용하면 공들인 느
낌을 줄 수 있다. 또한 대비되는 컬러로 캐릭터의 양면성을 암시하는 표현
도 가능하다.

원 포인트 Advice!

컬러의 면적비를 조절하자

이 일러스트는 악센트로 골드컬러를 사용했다. 악
센트 컬러는 공간을 돋보이게 만드는 효과가 있다.
포인트로 사용해야 효과를 볼 수 있으므로 면적을
좁게 조정한다.

 제작 과정

1 사각형 조합하기

캐릭터를 비표시하고 [도형]>[직사각형]으로 골드컬러의 사각형을 만든다. 이때 직사각형 [모서리의 둥글기]는 60으로 설정했다 . 45°로 돌린 정사각형과 직사각형을 여러 개 조합해 모양을 만든다 .

2 배경 채우기

사각형 뒷부분에 신규 레이어를 만들어 블랙컬러로 채운다.

3 모양 안 채우기

사각형을 조합해 만든 모양에 선택 범위를 설정해 안쪽을 화이트컬러로 채웠다. 캐릭터를 표시한 다음, 배경 컬러의 면적 균형을 확인한다.

어디까지나 배경에 불과하므로, 캐릭터보다 돋보이지 않도록 하자!

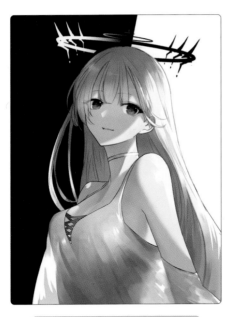

두 가지의 무채색으로 칠하기

화이트컬러와 블랙컬러의 배경. 사실 채색한 것은 블랙뿐이다. 빛이 닿는 부분은 화이트로 두었다. 머리의 기울기에 맞춰 배경을 비스듬히 분할해 균형을 맞췄다.

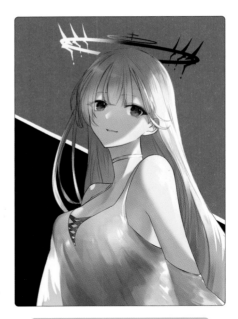

무채색과 비비드 컬러로 칠하기

무채색뿐인 배경에 비비드 컬러를 더했다. 얼굴 주위에 돋보이는 컬러를 채색해 시선이 가도록 유도했다. 악센트로 화이트컬러의 선을 넣으면 강약이 생긴다.

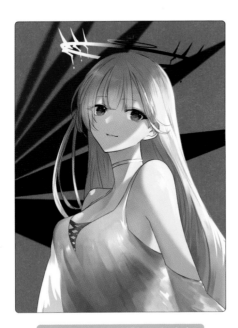

날개를 이미지화한 모양 넣기

[도형]>[꺾은선]으로 모양을 만들어 늘어놓았다. 원근감을 나타내기 위해 멀어질수록 불투명도를 단계적으로 낮추거나 경계 부분을 강하게 흐린다.

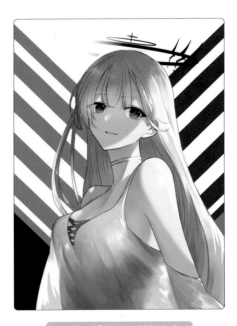

좌우 대칭으로 사선 넣기

두 가지 컬러의 선을 캐릭터 쪽으로 비스듬히 그으면 시선을 유도할 수 있다. 좌우 대칭의 배경으로 일러스트에 안정감도 줄 수 있다.

여러 가지 컬러를 넣어 보자!

굵기가 제각각인 여러 가지 컬러의 선을 긋는 것만으로도 공들인 느낌을 표현할 수 있다. 비슷한 컬러를 사용하거나 선의 방향을 맞추면 배경에 통일감이 생긴다. 레이어의 합성 모드를 [비교(밝음)]로 설정하면 네온의 발광처럼 연출할 수 있다.

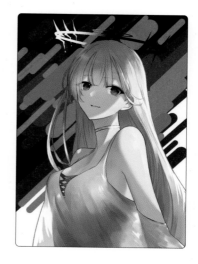

유사색인 퍼플컬러, 핑크컬러, 레드컬러를 사용하면 통일감이 생겨!

STEP1 사선 넣기

오른쪽 아랫부분은 하얗게 둘 생각이므로, 선을 너무 많이 넣지 말자!

[도형]>[직선]으로 [shift]를 누르면서 퍼플컬러 선을 비스듬히 넣는다. 이때 길이나 굵기는 무작위로 그려 넣는다. 직선으로 가운데를 채우고 밝은 컬러로 선을 덧칠했다.

STEP2 밝은 컬러의 선 넣기

신규 레이어에 비비드한 핑크컬러의 선을 넣는다. 레이어의 합성 모드를 [선형 라이트]로 설정하고, 한층 더 선명한 컬러를 겹쳤다.

STEP3 배경의 일부를 채우기

사선 뒤에 신규 레이어를 만들어 왼쪽 위를 블랙으로 채운다. 사선을 가운데 두고 블랙컬러 부분과 화이트컬러 부분으로 분할된 배경이 완성 되었다.

꽃 흩뿌리기

꽃은 귀여운 배경의 정석이다.
일러스트의 분위기에 따라 배치나 컬러도 간단하게 바꿀 수 있다.

심플한 꽃만 그릴 뿐이야!

꽃을 흩뿌린다고 해도 간략화한 꽃을 세 종류 정도 복제해 배치했을 뿐이다. 꽃은 손으로 그리는 방법 말고, 도형을 조합해 그릴 수도 있다. 꽃의 컬러를 바꾸는 것만으로도 일러스트의 분위기가 달라지므로, 이미지와 어울리는 컬러를 찾아보자. 덧붙여, 캐릭터에 어울리는 꽃말의 꽃을 흩뿌릴 수도 있다.

원 포인트 Advice!
배치와 컬러의 균형을 살펴보자

꽃을 조금 작게 그려 자유롭게 배치해 보자. 배경의 여백을 일부러 많이 남겨 전체를 밝아 보이게 할 수도 있다. 컬러 균형은 전체를 보고 확인하자.

1 꽃 그리기

[도형]>[곡선]으로 꽃을 그린다. 꽃잎 하나는 곡선을 그린 것 Ⓐ을 [편집]>[변형]>[좌우 반전]으로 만든다. 꽃잎을 복제해서 꽃 하나를 만든다 Ⓑ.

2 꽃을 복제해서 배치하기

만든 꽃 세 종류를 복제해 전체의 균형을 보면서 배치했다. 크기도 바꿔보자.

3 꽃 채색하기

[펜] 도구로 꽃을 채색한다. 옐로우컬러와 핑크컬러와 같은 난색을 중심으로 채색하고, 군데군데 블루컬러로 채색했다.

4 선화를 화이트컬러로 바꾸기

꽃의 선화 레이어를 선택한 상태에서 그리기색을 화이트컬러로 선택하고, [편집]>[선 색을 그리기색으로 변경]에 들어가 선화를 블랙컬러에서 화이트컬러로 바꿨다. 선화 부분이 사라져 깔끔해졌다.

악센트 주기

비슷한 컬러의 꽃 사이마다 악센트 컬러를 넣어 배경에 강약을 줬다. 캐릭터에 사용하는 컬러(이번에는 머리카락)를 넣으면 통일감이 생긴다.

대각으로 배치하기

오른쪽 위와 왼쪽 아래에 배치했다. 대각선상에 여백을 남겨 캐릭터에 시선이 가도록 유도했다. 꽃 전체에 그라데이션을 넣으면 배경이 깔끔해 보인다.

꽃밭 표현하기

캐릭터 앞으로 큰 꽃을 모으면 꽃밭을 연출할 수 있다. 작은 꽃을 흩뿌리는 작업과 마찬가지로 꽃 하나를 그리면 나중에 복제해 간단하게 만들 수 있다.

나무 실루엣 배치하기

풍경 같은 배경을 만드는 테크닉이다. 나무 하나를 그리고 복제한 뒤, 좌우 반전과 크기·위치 등을 조정해 완성한다. 나무를 그리지 않고 사진 등 자료를 옮겨 쓸 수도 있다.

꽃을 크게 그려 보자!

중앙에 꽃을 크게 그려 늘어놓으면 동인지 등의 표지나 속표지 그림에 사용할 수 있는 화려한 일러스트가 된다. 꽃의 구조를 세세하게 그릴 필요가 없고, 큰 꽃과 단순한 잎만 그려 완성할 수 있다. 이것으로 통일감도 줄 수 있다.

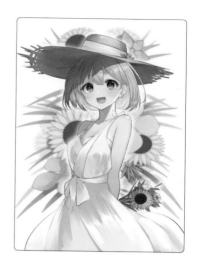

> 꽃을 많이 그릴 때는 번거로움을 덜기 위해 꽃을 배치한 레이어를 복제해 보자!

STEP 1 꽃을 그리고 배치하기

31쪽과 마찬가지로 꽃잎을 복제해 꽃을 만든다. 꽃은 [편집]>[변형]>[자유 변형]으로 각도를 조절한다 A. 캐릭터 실루엣을 생각하며 그 주변을 메우듯이 꽃을 배치해 보자 B.

STEP 2 채색하고 배경 복제하기

번거로움을 덜기 위해 보이는 부분만 채색했다 A. 배경의 꽃을 결합해 한 개의 레이어로 만들고, 그 레이어를 복제, 좌우 반전한다. [가우시안 흐리기]로 약간 강하게 흐린다 B.

STEP 3 원래의 배경 흐리기

원래의 배경도 흐린다. 복제한 배경보다 앞에 오는 레이어이므로, 약하게 흐리는 것이 포인트다.

STEP 4 캐릭터 주위를 빛나게 하기

캐릭터 레이어를 복제해 화이트컬러의 실루엣을 만든다. 실루엣 전체를 흐리고, 레이어의 합성 모드를 [더하기(발광)]로 설정하면 캐릭터 주위가 밝게 빛난다.

소품 흩뿌리기

캐릭터 설정을 나타내고자 할 때 효과적인 배경이다.
모티프에 따라서는 하나를 그려 복제하면 간단하게 만들 수 있다.

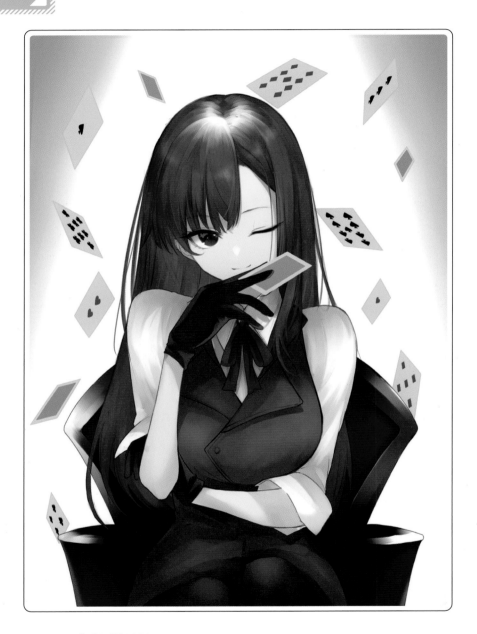

도형을 무작위로 배치할 뿐이야!

보기에는 어려울 것 같지만, 트럼프 카드를 복제·변형했을 뿐이다. 무작위로 놓기만 해도 흩날리는 것처럼 보인다. 복제한 마름모형에 간단한 그림을 그리면 완성이다. 카드의 겉과 안을 그려 넣어 강약을 주고, 크기를 조절해 원근감을 나타낸다. 트럼프 카드는 갬블러 등의 캐릭터와 조합하면 매우 효과적인 배경으로 연출할 수 있다.

원 포인트 Advice!

각도를 바꿔 움직임을 표현하자

카드가 흩날리는 것처럼 보이기 위해 각각의 카드 각도를 바꿔 보자. 배치할 때 가로와 세로에 카드가 직선상으로 늘어지지 않도록 흩뿌리는 것도 중요하다.

1 배경 채색하기

스포트라이트를 받는 캐릭터를 표현하고자 [에어브러시] 도구로 오른쪽 위와 왼쪽 윗부분을 그레이컬러로 칠했다.

2 트럼프 카드 그리기

그리드를 표시하고, [도형]>[직사각형] 등으로 트럼프 카드를 그린다. 숫자를 그리지 않아도 모양만 있으면 트럼프 카드로 보인다.

3 트럼프 카드 흩뿌리기

모양을 복제하거나 색을 레드컬러로 바꿔 여러 종류의 트럼프 카드를 만든다. 그 후, 공간에서 흩어지는 카드를 생각하며 [편집]>[변형]>[자유 변형]으로 각도를 조절하거나 앞쪽과 뒤쪽의 카드 크기를 조절해 캐릭터 주위에 배치했다.

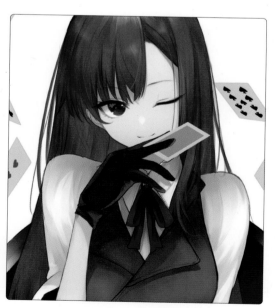

4 손에 쥔 트럼프 카드 그리기

캐릭터를 표시하고, 손에 트럼프 카드를 그리면 완성이다. 마지막으로 주위에 있는 트럼프 카드의 균형을 확인한다.

톱니바퀴 흩뜨리기

[도형]>[타원]으로 그린 원을 바탕으로 톱니바퀴를 만들어 복제했다. 톱니바퀴는 세 종류 정도를 그리고, 조합 방식을 바꾼다. 스팀펑크 등의 세계관에 어울리는 배경이다.

가방 안에 있는 소지품 나열하기

캐릭터의 소지품을 나열해 설정이나 성격 등 캐릭터 소개 역할을 하는 배경 아이디어다. 소지품의 형태를 세밀하게 그리지 않아야 배경이 깔끔해 보인다.

아이템을 크게 그리기

아이템을 크게 그려 흩뜨린다. 작은 아이템을 많이 넣는 것보다 쉽게 설정을 표현할 수 있다. 각도를 바꾸면 일러스트에 입체감이 살아난다.

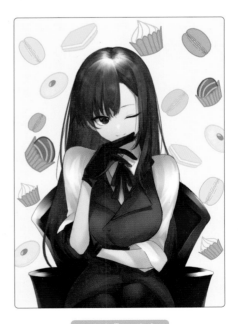

과자 흩뜨리기

여러 종류의 과자를 그리고 복제한다. 귀여운 캐릭터는 물론, 갭을 주기 위해 시크한 분위기의 캐릭터 등에도 사용할 수 있다.

잔상을 표현해 보자!

바탕이 되는 34쪽의 배경 레이어를 세 개 복제해 이동시킨 후 흐린다. 이 것만으로 떨어지는 카드의 잔상을 표현할 수 있다. 안쪽에 있는 카드를 강하게 흐리면 자연스러운 형태로 표현할 수 있다.

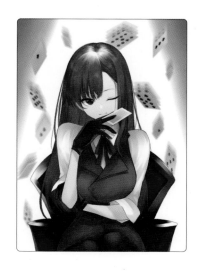

잔상 부분은 단계적으로 흐려야 돼!

STEP1 트럼프 카드 복제하기

주위에 흩뿌린 트럼프 카드의 레이어를 복제하고 위치를 위로 어긋나게 겹친다. 제일 앞에 있는 트럼프 카드의 레이어를 복제하고, 합성 모드를 [선형 라이트]로 설정해 컬러를 밝게 했다.

STEP2 트럼프 카드의 잔상 흐리기

[필터]>[흐리기]>[가우시안 흐리기]로 복제하고, 안쪽에 있는 트럼프 카드를 흐린다. 안쪽으로 갈수록 수치를 10씩 높게 설정하며 카드를 흐린다. 그다음 트럼프 카드의 레이어 불투명도를 앞쪽부터 100, 50, 40, 30으로 낮춰 잔상처럼 보이도록 했다.

STEP3 트럼프 카드의 컬러 바꾸기

그레이컬러로 채운 합성 모드 [곱하기] 신규 레이어에 트럼프 카드 부분만 클리핑 마스크를 적용해 컬러를 어둡게 했다. 그리고 손에 쥔 트럼프 카드를 복제해 [선형 라이트] 모드로 설정하고 클리핑 마스크를 씌웠다. [투명색]을 선택하고 [에어브러시] 도구로 왼쪽 광택을 지 웠다.

STEP4 밝기 등을 조절하기

일러스트를 보면서 트럼프 카드 전체의 불투명도를 낮춘다. 트럼프 카드의 안쪽만 더 흐리게 조절했다. 마지막으로 스포트라이트의 분위기를 강조하기 위해 그레이컬러로 채색한 윗부분의 레이어를 복제하고 합성 모드를 [곱하기]로 설정해 짙게 만들었다.

그림자 넣기

심플하며 어떤 일러스트에도 어울리는 배경이다.
캐릭터를 복제하고 컬러만 바꾸는 간단한 방법으로 그림자를 만들 수 있다.

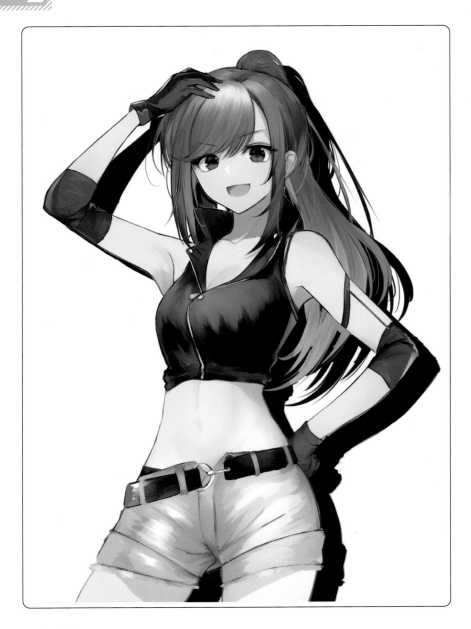

캐릭터를 복제할 뿐이야!

결합한 캐릭터의 레이어를 복제해 이동시키고, 블랙컬러 등 단색으로 채워
그림자를 만들 수 있다. 캐릭터 정면에서 빛을 받는 상황을 연출하기 위해
오른쪽에 그림자를 넣었다. 그림자는 쉽게 이동할 수 있으므로, 여러 방향
으로 움직여 보고 위화감이 없는 위치를 찾아보자.

원 포인트 Advice!
벽과의 거리감을 생각하자

그림자가 선명한 것은 뒤에 있는 벽과 거리가 가깝
기 때문이다. 그 부분을 생각해 뚜렷한 그림자는 캐
릭터에서 너무 떨어지지 않도록 한다.

⬛ 제작 과정

1 캐릭터 그림자 만들기

캐릭터 그림자를 만들기 위해 캐릭터 레이어를 복제한
다. 복제한 캐릭터 레이어를 선택하고, **[편집]>[색조 보
정]>[색조/채도/명도]**에서 명도 수치를 100정도 낮춘다.
이것으로 복제한 캐릭터가 블랙컬러로 바뀌면서 그림자
가 되었다.

2 레이어 순서 바꾸기

캐릭터 레이어 아래에 캐릭터 그림자 레이어를 배치한다.
그리고 **[레이어 이동]** 도구로 그림자처럼 보이도록 위치를
이동한다.

3 그림자 옅게 하기

그림자 컬러가 너무 짙어서 불투명도를 85까지 낮췄다.
자연스러운 그림자가 되도록 전체를 보면서 불투명도를
조절하자.

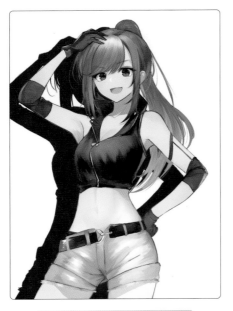

광원을 비스듬히 앞에 두기

광원을 오른쪽에 두고 왼쪽에 그림자를 배치했다. 광원의 위치에 맞게 그림자를 넣어야 더욱 자연스러워 보인다.

그림자 흐리기

[필터]>[가우시안 흐리기]로 흐렸다. 캐릭터에 그림자가 많을 때 뒤에 있는 그림자가 너무 선명해 보이면 부자연스럽다. 그럴 때 쓸 수 있는 테크닉이다.

컬러 반전하기

배경은 블랙컬러, 그림자는 화이트컬러다. 블랙컬러의 바탕은 사람들의 시선을 끌기 때문에 Pixiv나 Twitter 등 SNS에서도 효과가 있다. 캐릭터의 이미지에 어울리는 컬러로 바꿀 수도 있다.

부분적으로 그림자 넣기

도형 위에만 그림자를 넣었다. [도형]>[직사각형]으로 도형을 그린 레이어 위에 그림자 레이어를 겹쳐 클리핑 마스크를 입히면 도형에만 그림자가 나타난다.

빛을 표현해 보자!

어두운 컬러로 전체를 칠한 후, 밝은 컬러로 중앙이 환해지도록 둥글게 칠한다. 이로써 앞쪽에서 스포트라이트를 비추고 있는 것처럼 표현할 수 있다. 칠한 뒤에도 위치는 바꿀 수 있으므로 이미지에 맞게 조정해 보자.

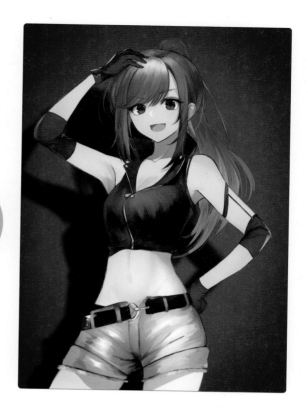

배경에서 밝은 부분의 컬러는 [에어브러시] 도구로 윤곽을 흐리듯이 칠하자!

STEP 1 배경 채우기

배경을 어두운 레디쉬브라운컬러로 채운다. [더하기(발광)] 모드의 신규 레이어를 만들고, 브러시 크기를 약간 크게 설정한 [에어브러시] 도구로 동일한 컬러를 중앙에 둥글게 칠한다.

STEP 2 그림자를 변형해 흐리기

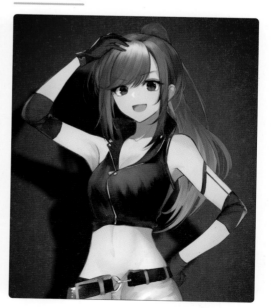

캐릭터를 표시하고 39쪽과 같은 방법으로 그림자를 만든다. 위치를 변경한 다음, [편집]>[변형]>[자유 변형]으로 형태도 바꿔 [가우시안 흐리기]로 윤곽을 흐렸다.

역광 표현하기

캐릭터 뒤에서 빛을 비추고 있는 배경이다.
일러스트에 불안감이나 극적인 분위기를 내고자 할 때 사용할 수 있다.

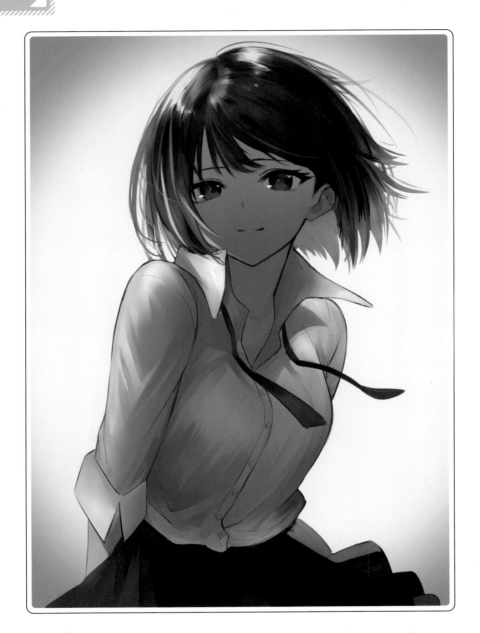

주위를 어둡게 할 뿐이야!

캐릭터 주위는 밝게, 그 외의 부분은 어둡게 하는 것만으로 역광이 주는 독특한 분위기의 일러스트를 완성할 수 있다. 그레이컬러의 에어브러시로 네 모서리를 칠해 간단하게 표현할 수 있다. 역광을 받을 때는 얼굴에 그늘이 지므로, 세세한 그림자를 그릴 필요가 없다는 장점도 있다.

제작 과정

클릭한 다음, 그라데이션 편집에서 설정을 바꿀 것

1 그라데이션 설정하기

캐릭터의 주위에 색이 채워지도록 배경에 그라데이션을 설정한다. **[그라데이션]>[그리기색에서 투명색]**을 선택하고, **[그라데이션 편집]**에서 그리기색과 투명색의 위치를 바꾼다.

2 배경에 타원 그리기

그라데이션의 **[모양]**을 **[타원]**으로 설정하고, 네 모서리가 어두워지도록 타원을 그린다. 어두운 부분이 캐릭터와 많이 겹치지 않도록 조정했다.

3 밝기 등을 조절하기

[필터]>[흐리기]>[방사형 흐리기]로 타원의 윤곽을 흐려 배경과 어우러지게 한다. 그리고 **[편집]>[색조 보정]>[밝기/대비]**로 어두운 부분을 밝게 하고 대비를 낮췄다.

4 어두운 부분의 컬러 바꾸기

타원 레이어에 신규 레이어를 추가한 다음 클리핑 마스크를 적용한다. 자연스러운 역광을 표현하기 위해 컬러는 레드 계열의 브라운으로 바꿨다. 마지막에 중앙이 밝아지도록 타원의 레이어를 **[밝기/대비]**로 조절해 마무리했다.

역광을 비스듬히 아래로 넣기

왼쪽 아래를 하얗게 남겨 그곳에서 빛이 비치는 것처럼 표현했다. 이미 칠했어도 [레이어 이동] 도구를 활용하면 그림자 부분을 원하는 위치로 이동할 수 있다.

창문으로 들어오는 역광 표현하기

단색의 배경 위에 [도형]>[직사각형]으로 흰 창문을 만든다. 이것만으로도 창문에서 빛이 들어오는 것처럼 보인다. 배경 컬러로 시간대 표현도 가능하다.

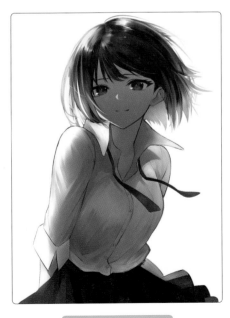

강한 빛 표현하기

머리카락과 코에 하이라이트를 넣어 빛이 얼굴까지 강하게 비치는 부분을 표현한다. 하이라이트 부분은 피부와 같은 컬러로 칠한 후, [발광 닷지] 모드의 신규 레이어를 만들어 밝게 조정한다.

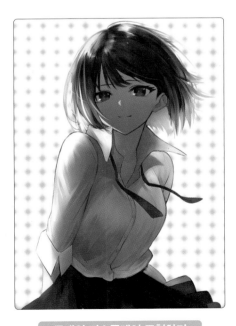

무대의 디스플레이 표현하기

단색의 배경에 화이트컬러로 그린 원을 늘어놓고, [필터]>[가우시안 흐리기]로 경계를 흐려 무대의 디스플레이를 표현한다. 원의 불투명도를 낮추면 빛이 약해 보인다.

커튼을 추가해 보자!

단색으로 창틀을 그린 뒤, 다른 컬러로 커튼도 그려 넣어 보자. 빛이 들지 않는 커튼의 아랫부분을 푸르스름하게 칠하는 것이 포인트다. 창틀이나 커튼을 흐려 빛의 세기를 강조할 수도 있다.

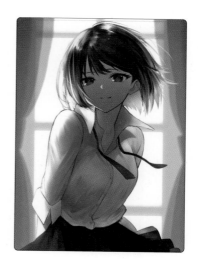

전체를 누르스름하게 채색하면 낮 시간대를 연출할 수 있어!

STEP 1 창틀 그리기

[도형]>[직선]으로 창틀을 그린 후, 레이어를 복제한다. 위치를 아래로 살짝 어긋하게 옮기고 불투명도를 낮춘다Ⓐ. 그리고 처음에 그린 창틀을 [가우시안 흐리기]로 강하게 흐리면 빛으로 인해 창틀이 흐려진 것처럼 보인다Ⓑ.

STEP 2 커튼 그리기

[도형]>[타원] 등으로 커튼의 실루엣을 그린다. 그리고 불투명도를 50%까지 낮췄다Ⓐ. 레이어를 복제해 너비를 작게 변형하고 겹치면 입체감이 살아난다Ⓑ.

STEP 3 커튼 컬러 바꾸기

바깥에서 따스한 빛이 들어오는 듯한 컬러로 커튼을 채색한다. 신규 레이어에 클리핑 마스크를 적용하고 [그라데이션] 도구로 위는 불그스름한 컬러, 아래는 푸르스름한 컬러로 바꿨다.

STEP 4 창틀 색상 바꾸기

신규 레이어에 클리핑 마스크를 적용한 다음, 창틀은 누르스름한 컬러로 칠한다. 마지막에 채도가 약간 낮은 레몬컬러로 채색한 [발광 닷지] 레이어를 전체에 겹친다.

테두리 넣기

일러스트 가장자리에 테두리와 같은 장식을 넣으면 안정감을 줄 수 있다.
한 곳에 그린 테두리를 복제해 상하좌우로 반전하면 테두리를 간단하게 만들 수 있다.

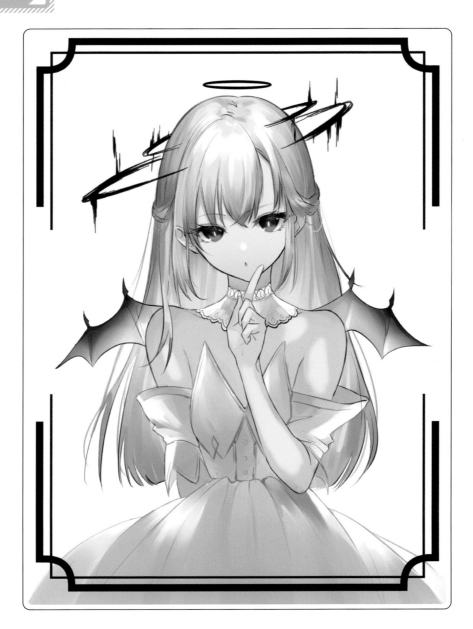

그린 선을 복제, 반전할 뿐이야!

한 모서리에 단색으로 테두리 선을 그리고 세 개를 복제한 다음, 각 모서리
에 상하좌우로 반전해 이동시킨다. 이것만으로 테두리는 완성이다. 굵은
선과 가는 선을 교차시켜 강약을 준 디자인이다. 단순한 테두리부터 시작
해, 새로운 디자인을 추가하며 독창적인 테두리를 만들어 보자.

원 포인트 Advice!

디자인을 절제하자

테두리를 너무 많이 장식하면 캐릭터가 돋보이지
않는다. 캐릭터가 돋보일 수 있도록 테두리의 디자
인과 컬러의 개수를 절제하자.

1 가는 테두리 그리기

캐릭터의 불투명도를 낮추고 [표시]>[그리드]로 그리드를 표시한다. 그리고 [도형]>[직선]으로 가는 테두리를 그린다. [브러시 크기]는 15.0으로 설정했다.

2 굵은 테두리 그리기

가는 선보다 바깥쪽에 굵은 선으로 테두리를 그린다. [브러시 크기]는 45.0으로 설정해서 그렸다.

3 둥근 테두리 그리기

[도형]>[곡선]으로 네 모서리에 둥근 테두리를 만든다. 굵은 선과 같은 굵기로 한 개를 그린 뒤, 복제해서 각 모서리에 회전시켜 배치한다.

4 테두리를 부분적으로 지우기

테두리의 중앙 부분과 모서리 부분을 지운다. [지우개] 도구로 지우는 방법 말고도 선택 범위를 만들어 [레이어]>[레이어 마스크]>[선택 범위를 마스크]로 선을 비표시할 수 있다.

세 면을 둘러싸기

여백이 많을 때 쓸 수 있는 테크닉이다. 세 면을 둘러싸듯이 [도형]>[직선]으로 선을 그려 간단하게 만들 수 있다. 아래의 공간에 캐릭터 이름 등을 넣을 수도 있다.

사각형으로 테두리 만들기

[도형]>[직사각형]으로 테두리를 만들었다. 굵은 부분과 가는 부분의 길이를 바꿔 답답해 보이지 않도록 디자인했다. 굵은 부분이 있어 pixiv의 섬네일 등으로 시선을 쉽게 끌 수 있다.

곡선으로 장식성 더하기

복잡한 테두리지만, 이것도 한쪽만 만들어 복제, 좌우 반전 했을 뿐이다. [도형]>[곡선]으로 깔끔하게 곡선을 그을 수 있으며, 단색으로도 디자인의 폭이 넓어진다.

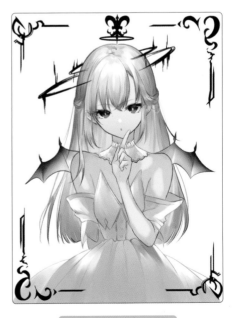

장식을 단순화하기

[도형]>[직선]으로 그린 선과 손으로 그린 그림을 조합했다. 선의 굵기를 부분적으로 바꾸면 디자인에 강약을 줄 수 있다. 하나만 만들면 나머지는 복제, 반전시켜 사용할 수 있다.

모티프를 넣자

캐릭터에 어울리는 모티프를 넣으면 퀄리티가 높아진다. 음악 기호를 이미지화한 모티프를 조합했다. 바탕이 되는 사각 테두리에 곡선의 모티프를 더하면 통일감이 생긴다.

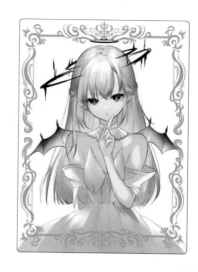

한 곳에 그린 테두리를 복제하자!

STEP 1 대략적으로 테두리 그리기

마지막에 테두리를 복제하면 되기 때문에 한 부분만 그린다. 처음에는 테두리를 대략적으로 그려 보자. 모서리마다 같은 모티프로 디자인할 것이므로 모서리의 곡선, 곡선의 끝 모양을 생각하면서 테두리를 그린다.

STEP 2 가장자리의 무늬 그리기

테두리의 아랫부분부터 무늬를 그린다. 프리핸드로 그리는 게 어려울 때는 [도형]>[곡선]을 활용한다. 굵은 선과 가는 선으로 강약을 조절하거나 모티프에 맞춰 선 끝을 둥글게 처리한다.

STEP 3 무늬 더하기

굵은 선과 가는 선을 더해 디자인의 밀도를 높인다. 이때도 처음 그린 밑그림을 따르듯이 그린다.

STEP 4 무늬를 더하고 복제하기

위의 중앙 부분을 그린다. 좌우 반전할 것을 생각해, 테두리의 안쪽 요소가 많아지지 않도록 적당히 선을 더한다. 마지막으로 테두리 레이어를 복제해 [편집]>[변형]>[좌우 반전]으로 반전하고, 레이어를 결합한 뒤 복제해 [상하 반전]하면 완성이다.

텍스트 도구로 문자 넣기

배경에 문자를 넣는 방법이다.
CHAPTER 1에서 소개한 내용처럼 컬러가 있는 도형과 조합해 보자.

도형과 문자를 함께 배치하자!

도형과 문자가 들어 있는 배경은 한 가지 컬러만 써도 보기에 좋다. 도형과 문자의 기울기를 맞추면 깔끔해 보인다.

캐릭터 이미지에
어울리는 문구를
넣어 보자!

응용기술

🔘 [도형] 도구로 배경에 컬러 채우기

▶ P. 23

1 | 사각형 그리기

배경에 [도형]>[직사각형]으로 핑크컬러의 사각형을 그린다. 사각형을 그렸다면 회전시켜 각도를 바꿔 보자.

2 | 사각형에 십자선 넣기

사각형에 [도형]>[직선]으로 십자선을 넣는다. [투명색]을 선택하고 십자선으로 하얗게 뺐다.

3 | 문자 넣기

캔버스에 [텍스트] 도구로 문자를 입력한다. 그리고 문자를 회전시켜 사각형과 기울기를 맞추고 위치도 조절한다.

CHAPTER 2
텍스처와 이펙트

소프트웨어에 기본적으로 포함된 소재를 사용하는 방법과
햇빛과 불꽃 등의 이펙트를 넣는 방법을 설명한다.

화상 소재 사용법

이 장에서는 원래 있는 화상 소재를 활용해 배경을 만든다.
주로 어떻게 사용할 수 있는지 알아 보자

화상 소재의 기본

화상 소재 사용법

화상 소재는 일러스트에 넣어 사용한다. 질감 표현이나 무늬, 풍경으로 사용하는 등 다양한 쓰임새가 있다. 손쉽게 일러스트의 퀄리티를 높일 수 있으므로 꼭 사용해 보자.

주요 화상 소재 사용 예시

질감	옷 무늬 · 배경 무늬	풍경

텍스처로 천이나 금속 등 물체의 질감을 표현할 수 있다. 가장 빈도가 높은 화상 소재 사용법이다.

손으로 그리기 어려운 옷 무늬나 배경 무늬도 화상 소재를 활용하면 손쉽게 표현할 수 있다.

붙여넣는 것만으로 풍경을 표현할 수 있는 소재도 있다. 그리기 어려울 때 사용해 보자.

기본 소재 사용하기

CLIP STUDIO PAINT PRO에는 기본 화상 소재가 많이 준비되어 있다. [소재] 팔레트에서 확인할 수 있으므로, 일러스트에 맞게 선택해 사용하자.

기존 소재 찾기

CLIP STUDIO PAINT PRO에 있는 기본 소재로는 원하는 이미지를 표현할 수 없는 경우가 많다. 그럴 때는 직접 소재를 찾아보자. 검색만으로도 다양한 소재를 찾을 수 있다.

CLIP STUDIO ASSETS에서 찾기

CLIP STUDIO PAINT PRO의 판매처인 셀시스(주)에서 운영하는 서비스다. 다양한 종류의 소재를 배포하고 있으므로, 먼저 이곳에서 원하는 소재가 있는지 찾아본다. 유료 소재도 있지만 무료 소재도 많다.

웹 사이트에서 찾기

CLIP STUDIO ASSETS에서 찾을 수 없으면 웹 사이트에 검색해 보자. 많은 소재를 배포하고 있는 사이트를 찾을 수 있다. 각 사이트의 이용약관 등이 달라 주의가 필요하다. 꼭 원하는 소재를 찾길 바란다.

직접 만들기

위의 방법대로 했지만, 원하는 소재를 찾을 수 없거나 저작권 등이 신경 쓰일 때는 직접 만드는 것도 하나의 방법이다. 자신이 찍은 사진을 소재로 사용하거나 직접 만들어 원하는 소재를 얻는 방법도 있다.

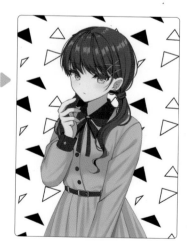

직접 만든 소재

평소에 사진을 찍어 두면 필요한 순간에 도움이 될 거야!

 표현색

화상에는 '컬러', '그레이', '모노크롬'의 표현색이 있다. 각각의 특성을 파악하고 구분해 보자. 일러스트에서는 주로 '컬러'와 '그레이'를 사용한다. 모노크롬은 대부분 만화적인 표현을 할 때 사용한다.

컬러	그레이	모노크롬

유채색 이미지다. 주요 일러스트는 컬러로 그려진 경우가 많다.

화이트컬러에서 블랙컬러까지 명암만으로 표현한 이미지다. CLIP STUDIO PAINT PRO에서는 256단계로 표현할 수 있다.

화이트컬러와 블랙컬러로 제작한 이미지다. '모노크롬 2계조' 또는 '흑백 2치화'라고 부른다.

설정으로 변환

CLIP STUDIO PAINT PRO에서는 레이어별로 표현색을 설정할 수 있다. 일반적으로 컬러 이미지를 그레이 스케일이나 모노크롬으로 변환할 때 사용한다. 그레이 스케일이나 모노크롬은 원래 컬러가 없기 때문에 표현색을 변경해도 컬러가 생기지는 않는다.

레이어 속성에서 변환할 수 있음

컬러 이미지	그레이 변환	모노크롬 변환

컬러 소재 사용법

컬러 소재는 풀컬러 일러스트나 만화에서만 사용할 수 있다. 애초에 채색이 되어 있기 때문에 손쉽게 배경이나 무늬로 쓸 수 있어 매우 편리하다. 반면, 그레이 소재보다는 약간 사용하기가 불편하다.

그레이 소재 사용법

그레이 소재는 범용성이 높은 소재다. CLIP STUDIO PAINT PRO에서는 텍스처나 풍경 소재 등 많은 종류의 소재를 배포한다. 그레이라서 컬러는 없지만, 클리핑 마스크 등의 기능을 활용해 컬러를 자유롭게 입힐 수 있어 사용하기에 매우 편리하다.

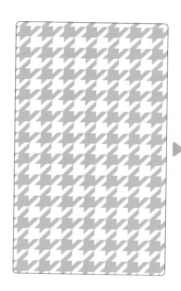

모노크롬 소재 사용법

모노크롬 소재는 주로 만화를 제작할 때 사용한다. 만화는 대부분 모노크롬으로 제작되므로, 소재 또한 만화용 톤이 대부분이다. 풀컬러로 사용할 수도 있지만, 만화 자체가 화이트컬러와 블랙컬러만으로 표현되어 있어 어울리지 않는 경우가 많다.

기본 컬러 소재 사용하기

소프트웨어에 있는 기본 소재를 활용해 작업 시간을 단축하는 테크닉이다.
시간이 없을 때는 소재를 가공하는 것만으로도 공들인 배경처럼 만들 수 있다.

소재를 붙여 넣어 가공할 뿐이야!

기본 배경 소재를 사용하면 아무것도 그리지 않고 배경을 만들 수 있다. 이번에는 배경 소재를 붙여 넣고 흐린 뒤, 햇빛을 넣어 컬러를 가공했을 뿐이다. 이로써 배경과 캐릭터가 어우러지며 일체감이 생긴다. 무늬 소재일 때는 캐릭터에 어울리는 컬러로 가공하면 전체와 잘 어우러진다.

원 포인트 Advice!

자연광을 넣어 보자

사실적인 풍경 소재를 사용할 때는 햇빛이나 달빛 등의 자연광을 더해 보자. 소재와 따로 노는 듯한 느낌이 사라지고 입체감이 살아나 자연스러운 일러스트가 된다.

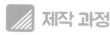

제작 과정

1 배경 소재 넣기

캐릭터 레이어를 누르고 [소재] 팔레트의 [Color pattern]
>[Background]>[Sea_01]을 선택 후 [선택 중인 소재를 캔버스
에 붙여넣습니다]를 누른다. 소재를 붙여 넣었다면 드래그하며 크
기와 위치를 조절한다.

선택한 소재를
붙여넣을 수 있음

2 소재 흐리기

캐릭터가 돋보이도록 배경을 흐린다. [레이어]>[래스터화]로 소재
레이어를 래스터 레이어로 변환한다. [필터]>[흐리기]>[가우시안
흐리기]에서 [흐림 효과 범위]를 조절한다.

3 햇빛 넣기

햇빛을 표현하기 위해 오른쪽 위에 그라데이션을 넣는다. 신규 레
이어의 합성모드를 [더하기(발광)]으로 바꾸고, [그라데이션] 도구
를 활용했다. 빛이 점점 약해지는 것처럼 보이도록 비스듬히 연한
브라운 컬러의 그라데이션을 넣었다.

합성 모드 [더하기(발광)]
레이어에서 연한
브라운컬러는 빛처럼 보임

4 캐릭터와 배경을 어우러지게 하기

햇빛에 맞춰 캐릭터를 역광으로 표현한다. 브라운컬러로 채색한
[곱하기]모드 신규 레이어의 캐릭터 부분에만 클리핑 마스크를
씌워 어둡게 보이도록 했다🅐. 그 후, [발광 닷지] 모드의 신규 레
이어에 [에어브러시]>[강함]으로 화이트컬러의 빛을 넣었다🅑.

소재 크기 조절하기

붙여 넣기만 해도 화사해지는 꽃무늬 소재를 사용했다. 컬러는 바꾸지 않고 무늬의 크기를 줄였다. 소재를 붙여 넣었을 때 드래그만으로 확대·축소 조절을 할 수 있다.

소재의 컬러 옅게 하기

귀여운 캐릭터에 어울리는 무늬 소재를 사용했다. 컬러가 조금 짙었기 때문에 레이어의 합성 모드를 [오버레이]로 설정하고, 소재의 컬러를 옅게 조절해 부드러운 분위기로 연출했다.

소재 컬러 바꾸기

소재 레이어 위에 [오버레이] 모드의 신규 레이어를 만든 다음, 클리핑 마스크를 적용해 핑크컬러로 바꿨다. 이 방법으로 전체의 컬러를 바로 바꿀 수 있다.

밤하늘 표현하기

[곱하기]모드의 신규 레이어로 배경 윗부분의 컬러를 짙게 만들었다. 아랫부분은 [더하기(발광)]모드의 레이어로 밝게 설정해 강약을 줬다. 소재를 다듬는 것만으로도 퀄리티가 높아진다.

+α 로 레벨업!

소재를 겹쳐 보자!

소재 두 개 이상을 조합해 이미지에 어울리는 배경을 만들 수 있다. 이번에는 밤하늘과 펜스 소재로 밤 옥상을 표현했다. 펜스의 컬러를 블랙으로 바꾸고, 달과 빌딩에 빛을 넣어 밤다운 모습을 연출했다.

달과 빌딩 빛은 밤하늘과 펜스 사이의 레이어에 넣는다.

STEP 1 소재 두 개 붙여 넣기

[소재] 팔레트>[Color pattern]> [Background] 에서 밤하늘의 이미지와 펜스 이미지를 선택해 캔버스에 붙여 넣었다. 크기와 위치를 조절하고 레이어를 래스터화했다.

STEP 2 펜스 컬러 바꾸기

달빛으로 역광이 된 모습을 표현하기 위해 펜스의 컬러를 어둡게 칠했다. [곱하기] 모드의 신규 레이어를 추가해 블랙컬러로 채운 다음, 펜스 부분에만 클리핑 마스크를 적용했다.

STEP 3 달과 빌딩에 빛 넣기

밤하늘의 레이어 위에 [더하기(발광)] 모드의 신규 레이어를 만든다. 달에는 [에어브러시]>[하이라이트]※로 옐로우컬러에 가까운 오렌지컬러를 넣고, 빌딩에는 레드컬러에 가까운 오렌지컬러로 그라데이션을 넣는다.

STEP 4 캐릭터와 어우러지게 하기

그레이컬러로 채운 신규 레이어를 [곱하기] 모드로 변경한 다음, 캐릭터 부분에만 클리핑 마스크를 설정해 어둡게 만든다Ⓐ. 그 후, [발광 닷지] 모드 신규 레이어에 [에어브러시]>[강함]※으로 화이트컬러의 빛을 넣고 불투명도를 낮췄다Ⓑ.

기본 단색 소재 사용하기

그레이 같은 단색 소재의 컬러를 바꾸면 간단하게 만들 수 있는 배경이다.
같은 소재라도 크기와 각도, 컬러를 바꿔 색다른 분위기로 연출할 수 있다.

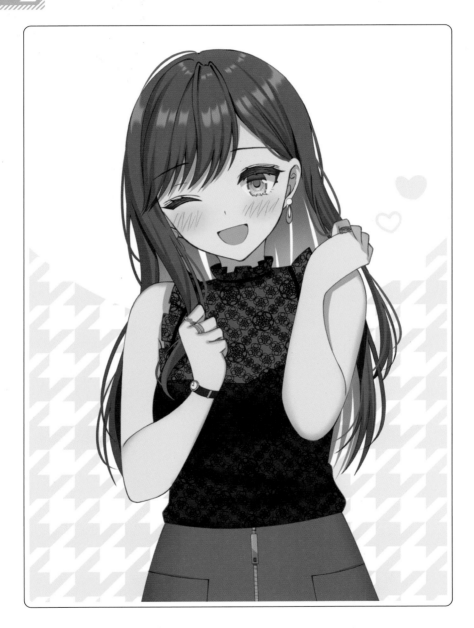

소재를 붙여 넣고 컬러를 바꿀 뿐이야!

기본 단색 패턴의 소재를 붙여 넣고 원하는 컬러로 바꾸면 완성이다. 임의의 컬러로 채운 레이어에 클리핑 마스크 씌워 그레이 부분에만 컬러를 입힐 수도 있다. 단색 패턴의 소재는 컬러 소재와 달리 컬러를 더 자유롭게 바꿀 수 있어 편리하다. 또한 그림 전체에 붙여 넣지 않고 부분적으로 사용할 수도 있다.

원 포인트 Advice!

크기와 각도를 조절하자

소재를 그대로 붙여 넣는 것이 아니라, 크기와 각도를 다양하게 바꾸면서 원하는 배경 이미지로 만든다. 소재를 겹치거나 불투명도를 낮추는 등 농도 조절도 할 수 있다.

1 하운드 투스 체크무늬 소재 넣기

캐릭터의 레이어를 선택하고 [소재] 팔레트> [Monochro-matic]>[Pattern]→ [Houndstooth]를 캔버스에 붙여 넣는다. 소재를 넣고 드래그 하면서 크기와 위치를 조절한다.

2 소재 컬러 바꾸기

소재 레이어 위에 [표준] 모드의 신규 레이어를 추가하고, 핑크컬러로 채운다. 해당 레이어에 클리핑 마스크를 적용하면 무늬 부분만 핑크컬러로 바뀐다.

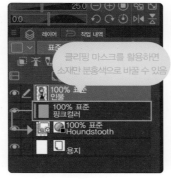

3 원 그리기

캐릭터 얼굴에 시선이 가도록 주변을 밝게 만들어 보자. 신규 레이어를 추가하고 [도형]>[타원]으로 화이트컬러의 원을 그린다ⓐ. 처음에 약간 작은 원을 그리고, 나중에 크기를 조절하면 간단하다ⓑ.

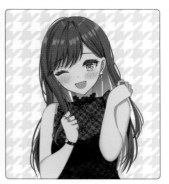

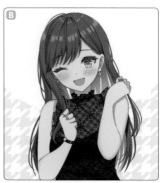

4 하트 그리기

원 포인트가 되는 하트를 그린다. 무늬와 같은 컬러인 핑크컬러의 [펜]>[G펜]으로 그렸다. 캐릭터의 귀여운 분위기를 더욱 연출했다.

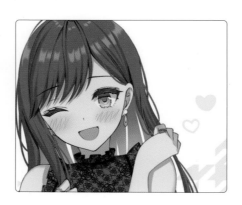

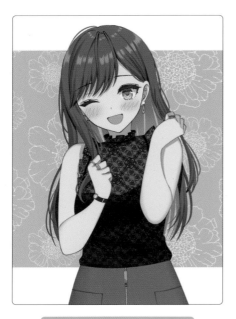

소재를 부분적으로 남기기

퍼플컬러로 채운 후, [도형]>[직사각형]으로 위아래를 하얗게 만들고 소재 레이어에 클리핑 마스크를 적용했다. 소재를 부분적으로 사용해 캐릭터에 시선이 가도록 유도했다.

소재 반전시키기

그레이컬러로 채운 레이어에 소재를 겹쳤다. 소재는 위아래를 반전시킨 다음 깔끔하게 만든다. 이렇게 하면 캐릭터 얼굴에 시선이 가도록 만들 수 있다.

소재의 각도 바꾸기

핑크컬러로 채운 레이어에 소재를 겹쳤다. 소재는 [편집]>[변형]>[회전]으로 각도를 조절했다. 컬러가 옅으므로 레이어를 복제해 세 개 정도 겹쳤다.

그라데이션 넣기

소재 레이어 위에 신규 레이어를 추가해 단색으로 채색한 다음, 해당 레이어에 클리핑 마스크를 적용해 컬러를 바꿨다. 마지막으로 그라데이션을 넣어 주면 단색보다 더 화려한 배경으로 만들 수 있다.

+α 로 레벨업!

폴라로이드 사진처럼 만들어 보자!

기본 단색 소재 위에 별도의 레이어를 만들어 폴라로이드 사진과 같은 세련된 일러스트로 만들 수 있다. 레이어의 [합성 모드]를 변경할 뿐이며, 어려운 조작을 요구하지 않는다.

전체를 스카이블루컬러로 채워 폴로로이드 사진처럼 만들자!

STEP 1 학교 건물을 소재로 넣기

캐릭터의 레이어를 선택하고 [소재] 팔레트>[Monochromatic]>[Background]>[MM03—school building K02—daytime]을 캔버스에 붙여 넣는다. 소재를 붙여 넣고 드래그 하면서 크기와 위치를 조절한다.

STEP 2 배경과 어우러지게 하기

사진처럼 보이도록 캐릭터와 배경을 스카이블루컬러로 채워 어우러지게 한다. [핀 라이트] 모드의 신규 레이어에 스카이블루컬러를 채운다.

STEP 3 배경 색상인 하늘색을 짙게 하기

클리핑 마스크를 적용해 배경에만 스카이블루컬러를 더함

배경에 스카이블루컬러를 좀 더 채워 사진 같은 느낌으로 연출한다. 스카이블루컬러로 채운 [스크린] 모드의 신규 레이어를 소재 레이어에 클리핑 마스크 한다. 이것으로 캐릭터와 배경의 색감이 맞춰졌다.

STEP 4 테두리와 낙서 넣기

신규 레이어 전체를 화이트컬러로 채운 후, [도형]>[직사각형]으로 중앙 부분만 투명하게 만들면 폴라로이드 사진 같은 테두리가 생긴다. 마지막에 [펜]>[G펜]과 [유성펜]으로 낙서하듯 문자나 일러스트를 넣는다.

빛 이펙트 넣기

[도형] 도구나 [붓] 도구로 빛을 표현하는 테크닉이다.
기본 풍경 소재에 빛을 넣으면 자연스럽게 잘 어우러지는 풍경을 연출할 수 있다.

도형을 그리고 발광시킬 뿐이야!

기본 풍경 소재를 흐린 뒤, [도형]>[다각형]을 겹쳤을 뿐이다. 레이어의
합성 모드를 [더하기(발광)]으로 설정하면, 빛이 들이치는 듯한 표현을 연
출할 수 있다. 육각형의 레이어를 2개 만들어 겹치고 불투명도를 낮췄다.
배경만 있어 허전할 때, 빛을 넣으면 단번에 화려해진다.

 제작 과정

1 소재를 붙여 넣고 햇빛 넣기

[소재] 팔레트>[Color pattern]>[Background]>[Artifi-
cial]>[River_evening] 을 캔버스에 붙여 넣고 크기와 위치
를 조절한다. 레이어를 래스터화해서 전체를 흐린다 A . [더하
기(발광)] 모드의 신규 레이어를 만들고 오른쪽 위에 화이트컬
러 그라데이션을 넣어 햇빛을 표현했다 B .

2 육각형에 빛 넣기

[더하기(발광)] 모드의 신규 레이어를 두 개 만들고, [도형]>
[다각형]으로 화이트컬러의 육각형을 그렸다. 불투명도는 레
이어별로 낮춰 배경이 투과되도록 했다. 다른 레이어의 육각
형을 겹치면 그 부분이 하얗게 빛난다.

3 미세한 빛 흩뿌리기

[에어브러시]>[비말]로 빈 곳에 희고 작은 빛을 여기저기 뿌린
다. 배경이나 육각형의 빛과 잘 어우러지게 불투명도는 낮췄
다. 육각형의 빛뿐이라면 따로 노는 느낌이 들겠지만, 미세한
빛이 함께 있어 전체와 잘 어우러진다.

4 반짝이는 빛 넣기

[데코레이션]>[반짝이 C]* 로 조금 큰 빛을 넣는다. 저무는 햇
빛으로 반짝이는 느낌을 낼 수 있다.

빛줄기 넣기

[더하기(발광)] 모드의 신규 레이어에 [붓]>[매끄러운 수채]*로 비스듬히 선을 긋고, 낮의 강렬한 빛을 표현했다. 빛처럼 보일 수 있도록 선 끝을 지우개로 긁어냈다.

캐릭터 주위를 빛나게 하기

캐릭터 레이어를 복제한 뒤 화이트컬러로 흐렸다. 복제한 레이어의 합성 모드를 [더하기(발광)]로 설정하면, 주위가 빛나서 캐릭터가 돋보인다.

강한 광원 표현하기

[더하기(발광)] 모드의 신규 레이어에 옐로우컬러로 반원을 그린 뒤, 하이라이트가 되는 부분만 화이트컬러로 덧칠했다. 미세한 빛과 빛줄기를 넣으면 완성이다. 이것만으로도 찬란한 빛을 표현할 수 있다.

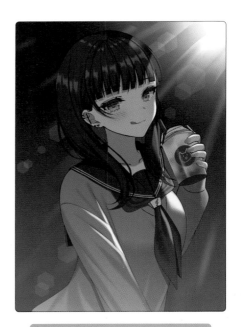

라이브 공연장 같은 배경 만들기

어두운 컬러로 채운 뒤, 아래 방향으로 퍼플컬러의 그라데이션을 넣어 바닥에서 반사하는 빛을 표현했다. 광원은 [더하기(발광)] 모드의 신규 레이어에 퍼플컬러의 그라데이션으로 넣었다.

종이 꽃가루를 더해 보자!

라이브 공연장을 이미지화한 일러스트에 종이 꽃가
루를 더하면 분위기가 더욱 살아난다. 종이 꽃가루
는 [펜] 도구로 그린 그림을 흐릴 뿐이다. 종이 꽃가
루의 레이어는 컬러를 채운 배경과 아랫부분에 있
는 퍼플컬러 레이어 사이에 넣어 주면 자연스러워
보인다.

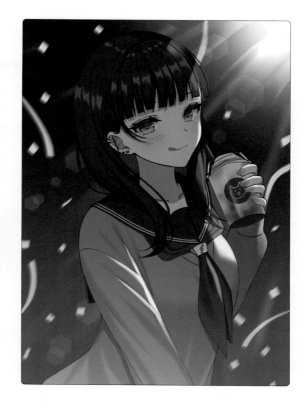

종이 꽃가루를 흐리면
흩날리는 느낌이 나!

STEP 1 종이 꽃가루 그리기

48% 표준	아래 그라데이션
100% 표준	리본 종이 꽃가루
100% 표준	종이 꽃가루
100% 표준	바탕

배경과 아랫부분의
그라데이션 사이에
레이어를 넣음

단색으로 채운 배경 레이어 위에 [표준] 모드의 신규 레이어를 두 개
만들고, [펜]>[G펜]으로 사각 종이 꽃가루와 리본 모양의 종이 꽃가
루를 그린다.

STEP 2 눈보라의 움직임을 표현하기

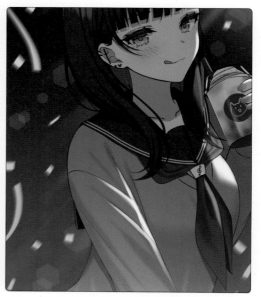

종이 꽃가루가 흩날려 떨어지는 모양을 표현하기 위해 [필터]>[흐리
기]>[이동흐리기]로 비스듬히 아래 방향을 향해 흐렸다.

타일 텍스처 만들기

독창적인 패턴 배경을 만드는 방법이다.
일단 소재를 만들어 두면 다른 일러스트에도 유용하게 쓸 수 있어 편리하다.

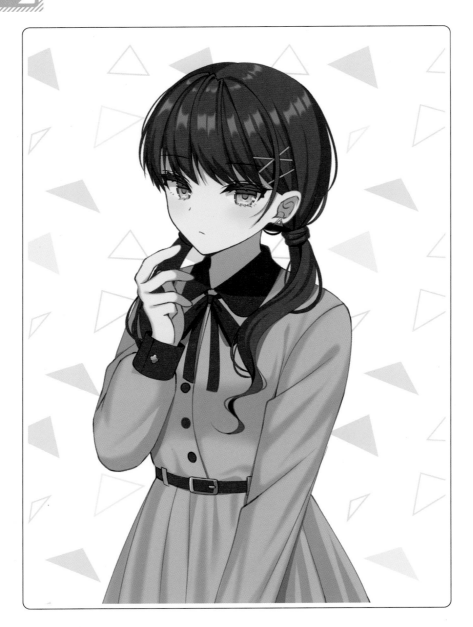

소재를 만들어 붙여 넣을 뿐이야!

[도형]도구로 삼각형을 그리고, 배경을 투과해 화상으로 저장한다. 그다음 화상을 가져오면 삼각형을 패턴으로 넣을 수 있다. 크기를 조절하고 컬러를 바꾸면 완성이다. 이것만으로 범용성 높은 독창적인 소재를 만들 수 있다. 컬러와 크기를 바꿔 다양한 일러스트에 사용해 보자.

 제작 과정

1 소재 만들기

[도형]>[꺾은선]으로 블랙컬러의 삼각형 다섯 개를 그린다.
[파일]>[저장]을 클릭해 그린 삼각형을 PNG 데이터로 저장
해 둔다.

2 패턴으로 넣기

[파일]>[가져오기]>[화상에서 패턴]으로 저장한 삼각형을
선택한다. 소재 패턴을 넣은 [표준] 모드의 신규 레이어를
만들었으므로 Ⓐ, 캐릭터에 맞춰 크기를 조절한다. 이번에
는 약간 크게 넣었다 Ⓑ.

3 소재 컬러 바꾸기

[표준] 모드의 신규 레이어를 소재 레이어에 클리핑 마스크
하고 삼각형에 컬러를 채운다. 이번에는 모든 삼각형을 스
카이블루컬러로 채운 뒤, 부분적으로 핑크컬러와 옐로우컬
러를 칠했다 Ⓐ. 또는 스카이블루컬러로 채운 뒤, [펜] 도구
로 핑크컬러와 옐로우컬러를 칠해도 좋다 Ⓑ.

패턴 뒤에 컬러 넣기

무늬의 정석인 물방울무늬에 컬러를 넣어 각색했다. 배경을 레드컬러,
블루컬러, 화이트컬러로 칠한 후, 물방울무늬의 컬러를 라이트옐로우컬
러로 변경했다. 레이어의 합성 모드는 [오버레이]로 설정했다.

벽지 표현하기

배경을 채운 다음 소재의 무늬를 붙여 넣고, 무늬를 연한 컬러로 변경했
다. [곱하기] 모드의 신규 레이어 아랫부분에 그라데이션으로 어두운 컬
러를 얹어 배경의 입체감을 살렸다.

영화 필름처럼 디자인한 무늬

배경을 단색으로 채운 뒤, 소재의 무늬를 붙여 넣었다. 그다음 퍼플컬러
로 채운 레이어에 클리핑 마스크를 적용하면 컬러가 바뀐다. 위의 레이
어를 겹치고 [도형]>[직사각형]을 활용해 위아래를 블랙컬러로 채웠다.

무늬를 부분적으로 남기기

소재의 무늬를 붙여 넣고, 중앙을 [도형]>[직사각형]으로 희게 만들어
무늬를 위아래만 남겼다. 위아래에 각각의 클리핑 마스크 레이어를 만
들어 서로 다른 컬러로 채웠다.

+α 로 레벨업!

소재 붙여 넣는 방법을 바꿔 보자!

여러 소재의 조합으로 보이지만, 종류는 하나뿐이다. 크기와 컬러를 바꾸면 같은 무늬라도 달라 보인다. 이번처럼 부분적으로 사용한다면 마스킹 테이프를 겹쳐 붙인 듯한 디자인을 만들 수 있다.

소재의 각도나 불투명도도 바꿔 보자!

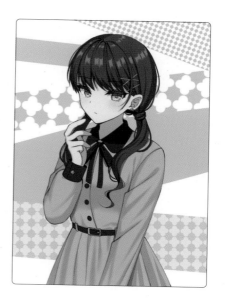

STEP 1 테이프 모양으로 선 긋기

[도형]>[직선]으로 스카이블루컬러와 핑크컬러의 선을 그린다. 소재를 붙여 넣거나 편하게 가공할 수 있도록 선은 각각 다른 레이어에 그렸다.

STEP 2 패턴으로 붙여 넣기

미리 만들어 둔 소재Ⓐ를 69쪽과 동일한 방법으로 패턴을 만들어 붙여 넣는다. 패턴을 붙여 넣고자 하는 레이어에 클리핑 마스크를 적용해 크기와 각도를 조절한다Ⓑ. 이것으로 같은 소재라도 전혀 다른 패턴처럼 보이게 만들 수 있다.

STEP 3 소재 컬러 바꾸기

소재 레이어를 선택한 상태에서 [투명 픽셀 잠금]을 눌러 소재 부분만 컬러를 변경한다. 맨 아래에 있는 핑크컬러 부분만 소재의 불투명도를 낮춰 클리핑 마스크를 적용하면 핑크컬러의 선만 희미하게 투과되는 것처럼 보인다.

2 — 텍스처와 이펙트

타일 텍스처 만들기

반짝이는 텍스처 만들기

반짝이는 배경은 소녀 캐릭터와 매우 잘 어울린다.
컬러와 반짝이의 크기 등을 바꿔 다양한 분위기로 연출할 수 있다.

도구로 반짝이를 그릴 뿐이야!

반짝이는 부분은 [도형] 도구나 [에어브러시] 도구로 그릴 뿐이다. 반짝이는 이유는 합성 모드를 [더하기(발광)]로 설정했기 때문이다. 연한 컬러를 여러 번 칠한 후에 겹쳐야 부드러운 배경이 된다. 같은 과정이라도 배경 컬러나 반짝이는 모양, 크기, 양을 바꾸면 다양한 분위기로 연출할 수 있다.

원 포인트 Advice!

이미지에 어울리는 컬러를 고르자

원하는 이미지를 만들기 위해서는 컬러의 방향성을 결정해야 한다. 연한 컬러로 부드러움을 표현하거나 단색 배경에 같은 계열 컬러의 반짝이를 겹쳐 통일감을 줄 수도 있다.

▨ 제작 과정

1 배경 채우기

[도형]>[타원]으로 파스텔 톤의 레드, 블루, 옐로우, 그린 컬러로 그린 원을 무작위 배치한다. 이때, 빈틈이 없도록 채운다 . 그리고 [가우시안 흐리기]로 전체를 흐렸다 .

2 원 모양의 빛 넣기

[더하기(발광)] 모드의 신규 레이어를 두 개 만들고 화이트컬러의 원을 그린다. 레이어별로 불투명도를 낮추고, 배경의 파스텔 컬러가 투과되도록 한다 . 그리고 양쪽 레이어를 흐려 부드러운 빛처럼 보이도록 표현했다 .

3 작은 반짝이 넣기

화이트컬러와 옐로우컬러의 작은 반짝이를 넣는다. [더하기(발광)] 모드의 신규 레이어를 두 개 만들고 [에어브러시]>[비말]로 흩뿌렸다. 레이어는 화이트컬러와 옐로우컬러로 나눈다 . 두 레이어 모두 불투명도를 낮추고 마지막에 흐렸다 .

미세한 반짝이 그리기

핑크컬러의 배경에 [에어 브러시]>[비말]로 퍼플컬러와 블루컬러를 흩뿌린 [표준] 모드 레이어를 겹쳤다. 그리고 [더하기(발광)] 모드의 신규 레이어로 화이트컬러와 옐로우그린컬러의 비말을 흩뿌린다.

컬러와 반짝이를 여러 개 겹쳐 흐리기

블루컬러 배경에 스카이블루컬러와 화이트컬러를 군데군데 칠했다. 화이트컬러의 원을 그린 [더하기(발광)] 모드의 신규 레이어 두 개와 블루컬러 바탕 하나를 겹쳐 비말을 흩뿌렸다. 그리고 각각의 레이어를 흐렸다.

반짝이를 흐리지 않고 돋보이기

퍼플컬러 배경에 [에어브러시]>[하이라이트]를 활용해 군데군데 블루컬러로 칠했다. (불투명도가 서로 다른) 화이트컬러 비말을 그려 넣은 [더하기(발광)] 모드의 레이어 두 개와, 그린컬러 바탕 하나를 겹쳤다.

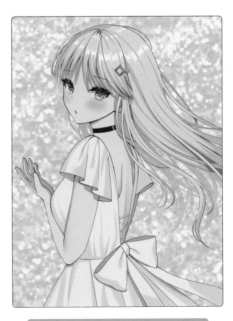

반짝이는 레이어 여러 개 겹치기

핑크컬러의 배경 위에 흐림효과가 적용된 비말 레이어를 겹쳤다. 이때 비말의 컬러는 블루, 퍼플, 핑크컬러로 칠했다. 마지막으로 [더하기(발광)] 모드의 신규 레이어에 화이트컬러의 비말을 흩뿌린 다음, 흐림효과를 줬다.

모양을 반짝이게 하자!

모양 소재 위에 반짝이는 텍스처 레이어를 얹어 보자. 그 상태에서 클리핑 마스크를 적용하면 꽃모양을 반짝이게 만들 수 있다. 반짝이의 화이트컬러 면적이 넓으면 의도와는 다르게 모양의 일부를 지운 것처럼 보인다. 화이트컬러가 적은 텍스처를 사용하도록 하자.

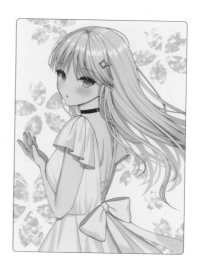

STEP 1 벚꽃 문양 흩뿌리기

[데코레이션]>[벚꽃 문양]* 으로 배경에 블랙컬러의 벚꽃 문양을 흩뿌린다.

* 초기 도구에 없는 것도 포함되어 있다.

STEP 2 문양에 텍스처 넣기

이 상태로는 벚꽃 문양이 옅어 반짝이는 텍스처를 넣어도 보이지 않기 때문에 레이어를 복제하고 겹쳐 짙게 나타냈다 Ⓐ. 벚꽃 문양 레이어를 결합해 둔다. 미리 배경 소재로 만든 반짝이 텍스처를 벚꽃 문양 레이어에 클리핑 마스크 하면 문양 부분에만 텍스처가 반영된다 Ⓑ.

불꽃 이펙트 만들기

불꽃 계열의 능력을 사용하는 캐릭터에 딱 어울리는 배경이다.
불꽃 모양은 초보자도 기본 도구로 간단하게 그릴 수 있다.

펜으로 그리고 컬러를 겹칠 뿐이야!

불꽃 모양은 기본 도구만으로도 그릴 수 있다. 그 위에 다른 컬러를 겹치거
나 주위에 불똥을 연출해 주면 완성이다. 불꽃끼리 겹친 부분은 안쪽 불꽃
에 화이트컬러를 겹쳐 옅게 만들었다. 불꽃의 컬러를 바꿔 주면 다양하게
그릴 수 있으므로, 캐릭터에 어울리게 각색해 보자.

원 포인트 Advice!

불꽃의 컬러를 떠올려 보자

레드컬러만으로 불꽃을 그리지 말고, 옐로우컬러
등의 컬러로도 그려 넣어 보자. 중심 부분을 옐로우
컬러로 채우고, 바깥쪽으로 갈수록 레드컬러에 가
깝게 채색하면 불꽃처럼 보인다.

제작 과정

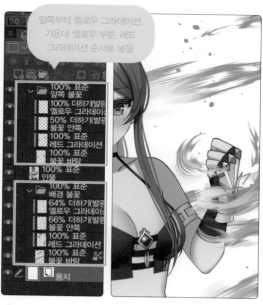

앞쪽부터 옐로우 그라데이션, 가운데 옐로우 부분, 레드 그라데이션 순서로 넣음

1 불꽃과 불똥 그리기

[데코레이션]>[불꽃]*으로 바탕이 되는 오렌지컬러의 불꽃을 그린다Ⓐ. 이때 레이어 두 개를 만들어, 캐릭터 앞쪽과 안쪽에 모두 그려 준다. 그 후, [에어브러시]>[비말]로 빈 부분에 불똥을 흩뿌린다Ⓑ.

2 불꽃의 옐로우 부분 그리기

[더하기(발광)] 모드의 신규 레이어에 클리핑 마스크를 적용한다. 그다음 [붓]>[매끄러운 수채]*로 옐로우컬러가 들어가야 할 부분을 채색한다. [더하기(발광)] 모드의 레이어를 겹쳐, [에어브러시]>[하이라이트]* (도구 설정은 [표준])로 옐로우컬러의 그라데이션을 만든다. 불꽃 바탕 위에 레이어를 만들어, [하이라이트]*로 불꽃 끝을 레드 계열의 컬러로 칠한다.

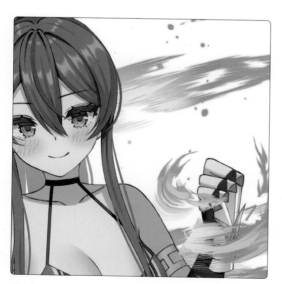

3 불꽃에 테두리 넣기

처음에 만든 불꽃의 바탕 레이어를 복제해 진한 오렌지컬러로 바꾼다. 그 후, [필터]>[흐리기]>[가우시안 흐리기]로 흐리고, 불꽃의 테두리를 만든다. 레이어는 불꽃의 바탕보다 뒤에 배치한다.

4 배경과 어우러지게 하기

[하이라이트]*를 활용해 불꽃끼리 겹친 안쪽 부분의 불꽃을 화이트컬러로 칠한다. 이렇게 하면 앞쪽과 안쪽의 불꽃에 차이가 생기면서 배경과 잘 어우러진다.

2 텍스처와 이펙트

불꽃 이펙트 만들기

물 이펙트 만들기

물 계열의 능력을 사용하거나 물가에 사는 캐릭터에 사용할 수 있다.
선화를 그릴 필요가 없기 때문에 빠르게 그릴 수 있다.

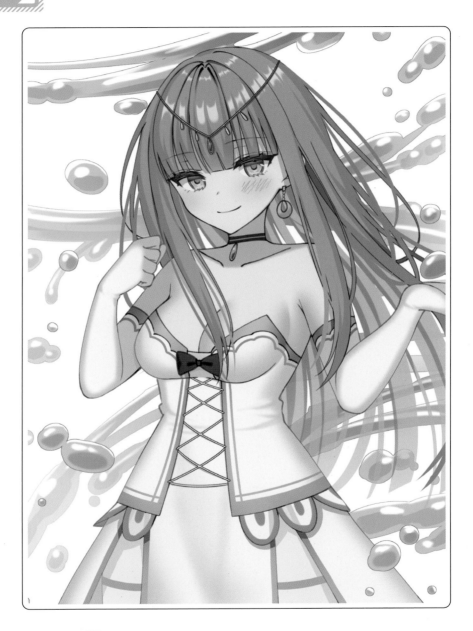

바탕은 펜 도구로 그릴 뿐이야!

물의 형태는 평소 익숙한 [펜] 도구로 그릴 수 있다. 주위의 물보라나 물에
테두리를 넣어 완성할 수 있다. 반사된 화이트컬러의 빛은 [더하기(발광)]
모드의 레이어에 그려 표현한다. 물 테두리는 프리핸드로 그리지 않는다.
물의 바탕에 선택 범위를 만들 수 있어 작업이 간단하다.

원 포인트 Advice!

둥그스름한 모양으로 물 느낌을 내자

물은 형태 없이 제멋대로 움직이므로, 직선적이지
않도록 신경을 쓰며 그린다. 끝부분이나 물보라의
물방울을 둥그스름하게 그리면 물처럼 보인다.

제작 과정

1 물과 그림자 부분 그리기

스카이블루컬러로 물 바탕을 그린다 . 이때 앞쪽으로 튀는 물보라와 안쪽의 물 바탕의 레이어를 나눈다. 거기에 [곱하기] 모드의 신규 레이어에 클리핑 마스크를 적용해, [붓]>[매끄러운 수채]*와 [에어브러시]>[하이라이트]*(도구 설정은 [표준]) 로 그림자를 넣는다 .

2 물 컬러를 밝게 하기

물 바탕 레이어 위에 [더하기(발광)] 모드의 신규 레이어를 추가한 다음. 클리핑 마스크를 적용한다 . [하이라이트]*로 밝은 스카이블루컬러를 겹친다. 그 후 [표준] 모드의 레이어를 겹쳐, 옅은 스카이블루컬러만 부분적으로 좀 더 얹었다 .

3 물에 빛 넣기

[더하기(발광)] 모드의 신규 레이어에 화이트컬러로 하이라이트를 넣었다. 이렇게 하면 더욱 물처럼 보이고, 배경에도 강약을 줄 수 있다.

4 물에 테두리 넣기

물 바탕의 레이어를 복제해 선택 범위를 만든다. [선택 범위]>[선택 범위 확장]>[확장폭]을 2px로 지정한다. 컬러를 어두운 블루컬러로 변경해 테두리를 만든다 . 물끼리 겹친 안쪽 부분에 [하이라이트]로 화이트컬러를 칠하면 마무리가 된다 .

번개 이펙트 만들기

들쑥날쑥한 선을 그리고 가공하면 간단하게 만들 수 있는 배경이다.
바탕 부분에 그림자를 넣지 않기 때문에 바로 만들 수 있다.

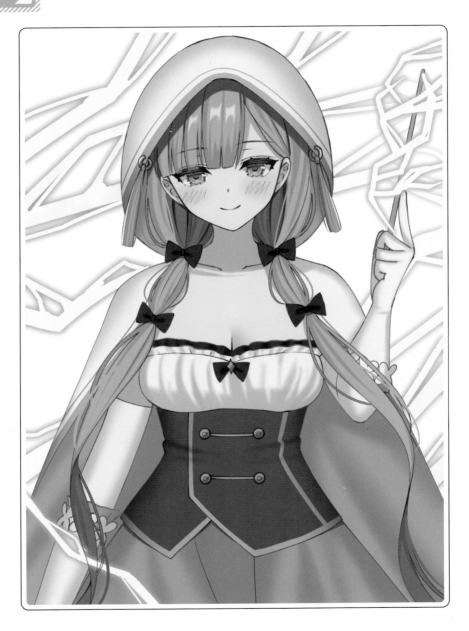

바탕에 번개를 가공할 뿐이야!

일반 [펜] 도구로 바탕의 번개를 그릴 때는 컬러를 겹치거나 테두리를 넣어 완성한다. 76쪽의 불꽃 이펙트처럼 그림자 등을 넣을 필요가 없어 간단하게 만들 수 있다. 번개의 바탕이 되는 옐로우컬러 위에 또 다른 펜으로 옐로우컬러를 겹치면 전체에 변화가 생겨 강약을 줄 수 있다.

원 포인트 Advice!

직선을 생각하자

전체를 직선으로 구성해 번개다운 형태로 그려 보자. 굵은 선과 가는 선을 사용하거나 들쑥날쑥한 선을 그려 가지를 치는 듯한 형태로 나타내는 것이 포인트다.

1 번개의 바탕 그리기

[펜] 도구로 바탕이 되는 라이트옐로우컬러의 번개를 그린다 Ⓐ. 여기
서는 구분하기 쉽도록 배경을 블랙컬러로 표시했다. 그 후, 신규 레이어
에 클리핑 마스크를 적용해. [에어브러시]>[하이라이트]*(도구 설정은
[표준])로 군데군데 딥옐로우컬러를 겹쳤다 Ⓑ.

2 번개에 테두리 넣기

번개의 바탕 레이어를 복제해 선택 범위를 만든다. [선택 범위]>[선택
범위 확장]>[확장폭]을 10px로 지정한다. 컬러는 오렌지로 변경하고 테
두리를 만들어 [가우스시안 흐리기]로 흐린다.

3 테두리에 컬러 겹치기

번개 테두리 위에 신규 레이어를 추가한 다음, 클리핑 마스크를 적용했
다. [하이라이트]*로 군데군데 핑크컬러를 겹쳤다.

4 배경과 어우러지게 하기

번개끼리 겹쳤을 때는 [하이라이트]*로 안쪽 부분의 번개에 화이트컬러
를 칠해 마무리한다.

바람 이펙트 만들기

바람을 다루는 캐릭터에 사용할 수 있는 배경이다.
바탕이 되는 부분은 원을 생각하며 그릴 뿐이므로, 특별한 기술이 필요하지 않다.

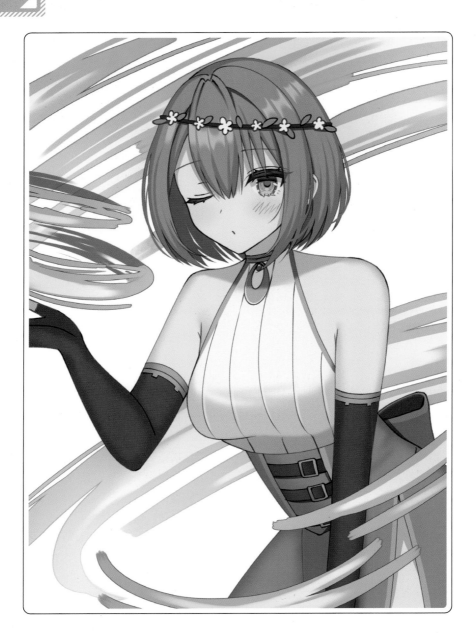

그린 선에 테두리를 넣을 뿐이야!

[붓] 도구로 바람의 바탕을 그린 후, 테두리를 넣으면 완성이다. 컬러의 농담으로 강약을 조절해 보자. 바람의 컬러는 캐릭터에 따라 바꾸는 게 좋다. 퍼플컬러로 그리면 어둠 속성, 옐로우컬러로 그리면 빛 속성의 마법을 쓰는 듯한 분위기를 연출을 할 수 있다.

원 포인트 Advice!

바탕은 원을 생각하며 그려 보자

바람의 방향을 생각하고, 원이나 호를 그리듯이 그리면 바람처럼 나타낼 수 있다. 가느다란 선을 넣어 회오리바람과 같이 힘 있는 바람도 표현해 보자.

1 바람의 바탕 그리기

[붓]>[매끄러운 수채]*로 바탕이 되는 그린컬러의 바람을 그린다. 컬러
가 옅을 때는 레이어를 복제하고 겹쳐서 짙게 만든다.

2 바람에 컬러 겹치기

[더하기(발광)] 모드의 신규 레이어에 클리핑 마스크를 적용한다. [매끄
러운 수채]*로 바람의 밝은 부분을 옐로우그린컬러로 그린다 . 그리
고 [더하기(발광)] 모드의 신규 레이어를 겹쳐 한층 더 밝은 옐로우그린
컬러의 바람으로 표현했다 .

3 바람에 테두리 넣기

바람의 바탕 레이어를 복제해 선택 범위를 만든다. [선택 범위]>[선택
범위 확장]>[확장폭]을 2px로 지정한다. 컬러는 딥그린컬러로 변경해
테두리를 넣는다.

4 배경과 어우러지게 하기

바람끼리 겹쳤을 때는 [에어브러시]>[하이라이트]*를 활용해 안쪽 부분
의 바람만 화이트컬러로 칠한다 . 손 위의 바람은 원을 그리는 듯한
느낌을 주기 위해 [매끄러운 수채]*로 딥그린컬러 부분을 더 그려 넣어
고리로 만들었다 .

눈 이펙트 만들기

눈의 결정을 만들고 가공해 눈처럼 보이게 하는 테크닉이다.
겨울 일러스트나 얼음 마법을 사용하는 캐릭터 등에 폭넓게 사용할 수 있다.

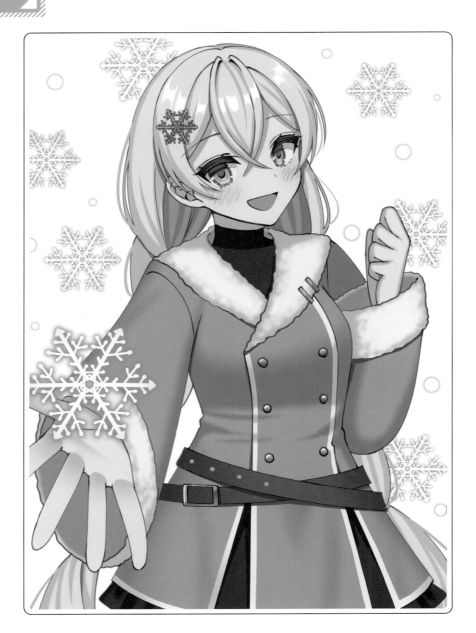

소재를 복제하고 가공할 뿐이야!

눈의 결정은 그리기 어려워 보이지만, [자] 도구를 사용하면 시간을 들이
지 않고 간단하게 그릴 수 있다. 나머지는 복제해서 컬러를 바꾸거나 테두
리를 넣으면 완성이다. 빈 곳에 동그란 눈을 더하면 듬성듬성한 느낌이 없
어진다. 눈의 결정을 하나 만들어 두면 배경 말고도 옷 무늬 등에 유용하게
쓸 수 있다.

원 포인트 Advice!

크기와 종류를 조합하자

[도형]>[직선] 등을 사용하면 형태가 예쁜 눈의
결정을 만들 수 있으므로, 크게 만들어 앞쪽에 두는
것도 추천한다. 모양이 다른 결정을 몇 개 조합해도
괜찮다.

제작 과정

1 눈의 결정 만들기

우선, 소재가 되는 눈의 결정을 만든다. [자]>[대칭자]를 사용
하면 한 곳에 그린 무늬가 다른 곳에도 반영된다. 육각형을 바
탕으로 만들기 때문에, [선 수]를 6으로 설정했다. 그린 눈의
결정은 [파일]>[저장]을 클릭해 PNG 데이터로 저장한다.

2 눈의 결정 붙여 넣기

[파일]>[가져오기]>[화상]으로 눈의 결정을 가져와서 여러 개
를 복제한다. 캐릭터 주위에 블랙컬러로 동그란 눈을 그린 뒤,
눈의 결정 레이어와 결합한다. 앞쪽에도 눈의 결정을 배치하
지만, 이 부분은 안쪽에 있는 눈의 결정과 레이어를 나눠서 작
업했다.

3 눈의 결정에 컬러 겹치기

신규 레이어에 클리핑 마스크를 적용한 다음, 눈의 결정과 동
그란 눈을 화이트컬러로 채운다Ⓐ. 그 후, 눈의 결정 끝부분
만 [에어브러시]>[하이라이트]*(도구 설정은[표준])를 활용해
스카이블루컬러로 칠했다Ⓑ.

4 눈에 테두리 넣기

눈의 결정과 눈 레이어를 복제해 선택 범위를 만든다. [선택
범위]>[선택 범위 확장]>[확장폭]을 10px로 지정한다. 컬러를
짙은 스카이블루컬러로 변경해 테두리를 넣고, [가우시안 흐
리기]로 흐려 마무리한다.

마법진 만들기

캐릭터가 마법을 사용하고 있다는 것을 한눈에 알 수 있는 배경이다.
하나를 만들면 컬러 등을 바꿔 유용하게 쓸 수 있어 편리하다.

도구로 그린 소재를 가공할 뿐이야!

복잡해 보이지만, 마법진은 [자] 도구로 간단하게 그릴 수 있다. 그린 마법
진을 화상으로 저장한 뒤, 어두운 컬러로 칠한 배경 위에 겹쳐 컬러를 바꾸
거나 흐린다. 이것만으로 어두운 분위기의 일러스트를 표현할 수 있다. 마
법진은 컬러를 바꾸는 방법도 있지만, 여러 개를 겹쳐 각색할 수도 있다.

원 포인트 Advice!

문자도 그려 보자

원이나 직선만으로 구성하지 말고 이세계의 문자처
럼 보이는 문양도 더해 보자. 이렇게만 해도 단번에
분위기가 살아난다. 한자를 써서 고대 느낌을 연출
할 수도 있다.

제작 과정

1 마법진 만들기

[표준] 모드의 신규 레이어를 두 개 만들어, 각각 [자] 도구>[특수 자]>[동심원]으로 원을 그린다. 그다음 [대칭자]로 안의 문양을 그려서 마법진을 완성한다. [동심원]을 사용하면 프리핸드로 예쁜 원을 그릴 수 있고 , [대칭자]는 한 곳에 문자나 선을 그리면 좌우 대칭으로 전사된다 . 이번에는 상하좌우 대칭으로 전사되도록 [대칭자]의 [선수]를 4로 설정했다. 마법진을 소재로 저장한다.

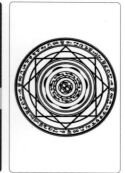

2 배경 채우기

배경을 어두운 컬러로 채운 후, 신규 레이어를 추가한다. 레이어 아래에서 위쪽으로 스카이블루컬러의 그라데이션을 넣는다. 이렇게 하면 캐릭터 뒤쪽 아래가 빛나는 것처럼 보인다 . 마법진 위에 [표준] 모드의 레이어 추가 후, 클리핑 마스크를 적용해 스카이블루컬러로 칠했다. 소재의 레이어를 [더하기(발광)] 모드로 설정하고, 불투명도를 낮춰 마법진을 희미하게 빛나게 했다 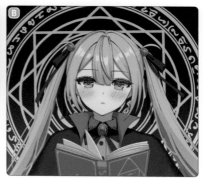.

클리핑 마스크를 적용해 소재만 스카이블루 컬러로 채움

3 마법진 빛나게 하기

소재의 마법진을 복제해 레이어의 합성 모드를 [표준]으로 설정한다. 그리고 클리핑 마스크를 적용해 블루컬러로 채운 후 [가우시안 흐리기]로 흐린다. 이렇게 하면 마법진 주위에 빛이 난다. 빛이 옅을 때는 이 레이어를 복제해 겹치면 컬러가 짙어진다 .

클리핑해 복제한 소재만 블루컬러로 만들어 흐리게 함

4 캐릭터와 어우러지게 하기

그레이컬러로 채운 뒤, 불투명도를 낮춘 [곱하기] 모드의 레이어를 준비한다. 캐릭터에 적용될 수 있도록 클리핑 마스크를 씌운다. 캐릭터의 컬러가 어두워지면서 어두운 배경과 잘 어우러진다. [발광 닷지] 모드의 레이어에도 클리핑 마스크를 적용한 다음, 스카이블루컬러로 하이라이트를 넣었다 . 마지막으로 [더하기(발광)] 모드의 레이어에 스카이블루컬러의 그라데이션을 넣어 캐릭터 앞쪽이 빛나도록 만들었다 .

다른 형태의 마법진 만들기

86쪽과 마찬가지로 [자]>[특수 자]와 [대칭자]로 다른 형태의 마법진을 만들었다. 컬러는 핑크를 사용했다. 형태와 컬러를 바꾸는 것만으로도 일러스트 분위기가 달라진다.

마법진 여러 개 겹치기

두 종류의 마법진을 그린 다음, 크기와 컬러만 바꿔 세 개로 겹쳤다. 이것으로 마법 세 가지를 동시에 쓰는 것처럼 연출할 수 있다. 배경에는 옐로우컬러의 그라데이션을 넣었다.

무지개색 마법진 만들기

클리핑 마스크를 적용해 마법진의 컬러를 화이트컬러로 바꾼 후, 그 레이어를 복제해 흐리고 [그라데이션]>[무지개]에 클리핑 마스크를 적용해 컬러를 바꿨다. 이것만으로 밝은 분위기를 낼 수 있다.

마법진 변형시키기

[편집]>[변형]>[자유 변형]으로 마법진의 형태를 바꿔 복제해 [필터]>[흐리기]>[이동 흐리기]에서 흐림 효과 방향을 [뒤쪽]으로 변경한다. 캐릭터가 소환된 것처럼 보인다.

캐릭터 앞에도 마법진을 배치해 보자!

마법진을 복제해 캐릭터 앞에 배치하자. 이렇게 하면 마법으로 상대방을 공격하는 듯한 느낌을 연출할 수 있다. 나타내고자 하는 분위기에 맞춰 변형시키거나 크기를 조절해 보자.

마법진이나 클리핑 마스크 한 레이어는 폴더별로 복제해 두자!

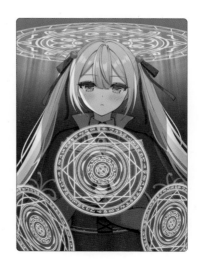

STEP 1 마법진의 컬러를 바꾸고 빛나게 하기

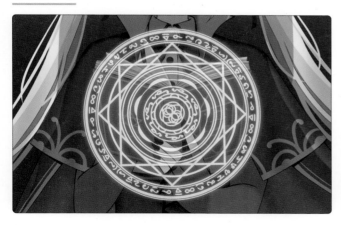

캐릭터 앞에 마법진 모양의 소재를 배치한다. 87쪽과 같은 방법으로 클리핑 마스크를 적용한 다음, 스카이블루컬러로 변경한다. 소재의 레이어를 [더하기(발광)] 모드로 설정한 후, 마법진을 복제해 [가우시안 흐리기]를 적용하면 흐리면서도 빛나는 효과를 줄 수 있다.

STEP 2 마법진을 복제하고 변형시키기

마법진을 복제한 폴더는 [통과]함

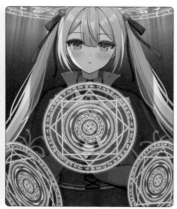

마법진을 늘려 여러 마법을 사용한 것처럼 표현한다. Step1에서 가공한 마법진을 폴더 하나로 정리해 그것을 두 개 복제한다. 이때 폴더는 [통과]로 설정하고, [더하기(발광)] 모드의 레이어 효과를 반영시킨다. 그리고 [편집]>[변형]>[자유 변형]으로 마법진의 형태를 바꿨다.

데코레이션 펜을 직접 만들어 보자

CHAPTER 2에서는 직접 만든 모양을 타일 모양으로 넣는 방법을 소개했다.
그 밖에 모양을 펜으로 등록해 사용할 수도 있다.

직접 만든 모양을 펜으로 사용하자!

[데코레이션] 도구에 직접 만든 모양을 등록할 수 있다. 이번에는 손으로 그린 듯한 꽃을 그리고, 그것을 펜으로 등록했다.

> 응용 기술

◎ 직접 만든 모양을 소재로 사용하기
▶ P. 69

◎ 클리핑 마스크로 모양 컬러 바꾸기
▶ P. 61

1 | 모양 소재 등록하기

꽃을 그리고 [편집]>[소재 등록]>[화상]에서 소재를 등록한다. 이 때, [소재 속성]에서 [브러시 첨단 형상으로서 사용]을 체크한다.

2 | 도구 복제하기

[데코레이션] 도구에서 임의의 펜을 선택한다. 그리고 [보조 도구]>[메뉴 표시]에서 [보조 도구 복제]를 선택한다.

3 | 브러시로 등록하기

[보조 도구 상세 팔레트]를 클릭해 보조 도구 상세를
연다. [브러시 끝 모양을 추가합니다]를 누르고 처음에
소재 등록한 모양을 등록한다 . 이것으로 펜은 완성이
다 .

4 | 모양 흩뿌리기

배경을 스카이블루컬러로 채운다. 신규 레이어를
만들고, 만든 펜으로 전체에 모양을 흩뿌린다. 불
필요한 모양은 [지우개] 도구로 지우거나 위치를
이동시킨다.

5 | 모양 컬러 바꾸기

모양 레이어에 화이트컬러로 채운 레이어를 클리
핑 마스크 해서 컬러를 바꾼다.

캐릭터에 텍스처를 넣어 보자

CHAPTER 2에서 만든 텍스처를 소재로 사용하는 방법이다.
클리핑 마스크를 활용해 캐릭터 자체에 효과를 반영한다.

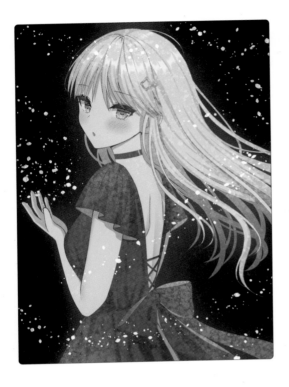

캐릭터를 반짝이게 하자!

반짝이는 텍스처를 캐릭터에 붙여 넣는 방법이다. 여기에서는 74쪽에서 소개한 핑크컬러 배경의 소재를 사용했다.

> 배경을 어두운 컬러로 채우면 텍스처가 돋보여!

응용 기술

◎ 반짝이는 텍스처 사용하기
▶ P. 75

1 | 캐릭터에 소재 붙여 넣기

배경을 블랙컬러로 채운 후. 반짝이는 텍스처를 캐릭터에 클리핑 마스크 한다.

2 | 얼굴 텍스처 지우기

소재의 레이어를 [핀 라이트] 모드로 설정하고 불투명도를 60%까지 낮춘다. [레이어 마스크]를 사용해 보자. 얼굴과 팔 부분의 소재를 [에어브러시]>[하이라이트]※로 칠해 비표시한다.

3 | 캐릭터 빛나게 하기

[더하기(발광)] 모드의 신규 레이어를 추가했다. [하이라이트]※를 사용해 캐릭터 주위만 핑크컬러로 칠했다. 그리고 불투명도를 40%로 낮췄다.

4 | 빛 흩뿌리기

[에어브러시]>[비말]로 화이트컬러의 빛을 그린다Ⓐ. 레이어 합성 모드를 [더하기(발광)]로 설정하고, 반짝이는 텍스처에 클리핑 마스크를 적용해 마무리한다Ⓑ.

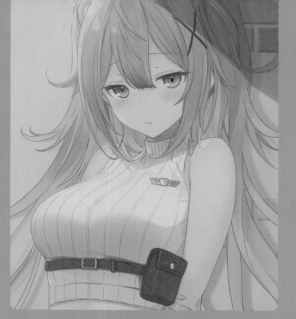

CHAPTER 3
간단한 상황 배경

바닥이나 벽 등의 실내 배경과 하늘이나 바다 등의 풍경을
간단한 방법으로 그릴 수 있는 테크닉을 설명한다.

CHAPTER 3

간단한
상황
배경

풍경화를 그리기 위한 기초 지식

이 장에서는 간단한 풍경화를 그린다.
그러기 위해 기본 지식으로 알아야 할 것을 소개한다.

카메라 앵글

카메라 앵글이란?

피사체로 향하는 카메라의 각도를 카메라 앵글이라고 한다. 일러스트와
카메라로 찍은 사진은 다른 것이지만, 기본적인 개념은 거의 같다. 그중
에서도 카메라 앵글의 이해는 가장 기초다. 주로 사용하는 앵글은 '하이
앵글', '아이 레벨', '로우 앵글' 이다.

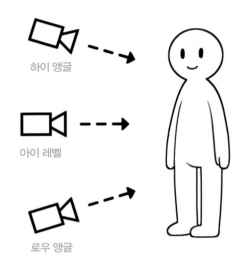

하이 앵글

아이 레벨

로우 앵글

앵글을 의식적으로
구분해 쓸 수 있다면
표현의 폭을
더욱 넓힐 수 있어!

하이 앵글(위에서 아래로 내려다본 구도)

하이 앵글이란 카메라가 피사체보다 높은 위치에서 내려다
보는 구도를 말한다. 부감(俯瞰)이라고도 한다. 위에서 내
려다보는 시점이므로, 물체의 위치 관계나 주위의 상황을
전달하기 쉽다. 카메라에 가까운 물체는 커지고, 먼 물체는
작아진다. 캐릭터의 경우 머리가 크고 발끝으로 갈수록 작
아진다. 이 때문에 캐릭터 일러스트의 생명인 얼굴을 확실
하게 보여줄 수 있다는 장점이 있다.

예시

구도

94

아이 레벨

아이 레벨이란 피사체(캐릭터)와 동일한 높이의 앵글이다. 수평 앵글이라고도 한다. 일러스트나 사진에서도 기본 앵글이다. 어려운 구도는 아니지만 움직임이 없는 느낌을 줄 수 있으므로, 캐릭터 포즈나 표정으로 일러스트에 움직임을 주는 것이 포인트다.

예시

구도

로우 앵글 (아래에서 올려다본 구도)

로우 앵글이란 카메라가 피사체보다 낮은 위치에서 올려다보는 구도를 말한다. 아래에서 올려다보는 시점이므로, 하늘을 나타내고자 할 때나 주위에 높은 건물이 있을 때 효과적이다. 하이 앵글과는 반대로 캐릭터는 발끝이 크고, 머리 부분으로 갈수록 작아진다. 위압감을 줄 수 있는 구도이므로, 강하게 나타내고 싶은 캐릭터 등에 적합하다.

예시

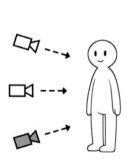

구도

 ## 광원

광원이란 그 일러스트에서 빛을 내는 장소다.
가장 기본적인 물체는 태양이지만, 그 밖에도
방의 형광등이나 거리의 가로등 등 장면에 따
라 다양하다. 광원의 위치에 따라 캐릭터에 닿
는 빛의 위치와 그림자의 위치가 바뀐다. 풍경
이 있을 때는 풍경에 끼치는 영향도 생각해야
한다. 광원의 위치를 생각하지 않고 그리면 부
자연스러운 느낌을 주므로, 반드시 광원의 위
치를 생각하며 작업해야 한다.

광원

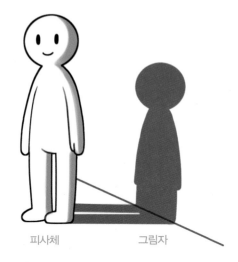

피사체 그림자

실제 예시

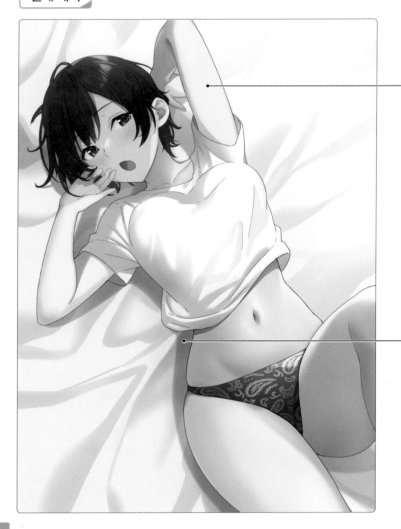

빛이 닿는 곳
오른쪽에 광원이 있으므로, 팔에 강한 빛이 닿
는다. 입체감을 표현하기 위해 주위에 그림자를
약간 넣었다.

그림자가 지는 곳

몸에 빛이 닿으면서 그림자가 왼쪽으로 진다.
그림자는 이러한 물체가 빛을 차단하면 그 뒷
면에 생기는데, 이때 명확하게 물체의 형태로
그림자가 진다. 그림자를 그리면 일러스트에 입
체감이 살아난다.

◢ 초점

초점이 맞는 부분은 선명해 보인다. 이와 반대로 초점이 어긋나면 피사체는 흐릿해진다. 기본적으로 초점이 맞는 곳에서 안쪽이나 앞쪽에서 멀어질수록 초점은 어긋난다. 이 현상을 이용해 캐릭터에 초점을 맞추고, 그 외 부분을 흐려 의도적으로 캐릭터를 돋보이게 하는 테크닉도 있다. 흐리기를 사용하면 어려운 배경을 간략화해서 그려도 효과를 나타낼 수 있다.

초점이 맞는 부분 초점이 안 맞는 부분

실제 예시

초점이 맞는 부분
캐릭터에 초점을 맞추고 있어 선명하다. 기대어 있는 나무도 바로 뒤에 있으므로 흐리지 않았다.

초점이 안 맞는 부분
캐릭터보다 안쪽에 있는 나무는 초점이 어긋나서 흐릿하다. 나무에 핀 꽃이나 가지는 그리기가 어렵지만, 초점을 어긋나게 하면 원근감도 표현하면서 간단하게 그릴 수 있다.

의자에 앉기

의자를 그릴 수 있다면 집이나 학교 장면을 그릴 때 표현의 폭이 넓어진다.
좌판이나 등받이와 같은 부분은 사각형 등으로 대략적인 형태부터 잡는다.

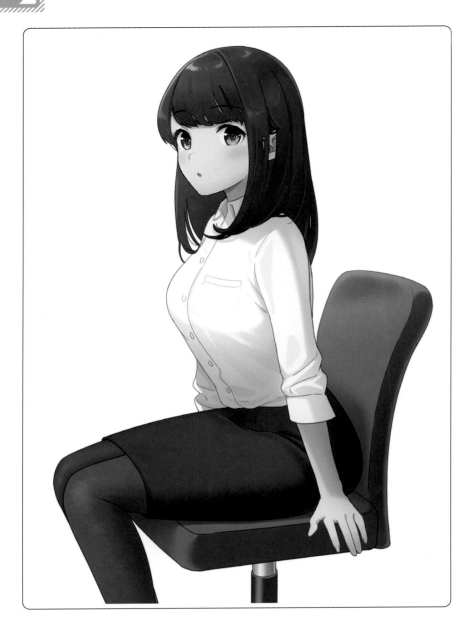

세 부분만 그릴 뿐이야!

책상 의자라면 다리 4개를 그릴 필요 없이 좌판·등받이·지지대를 그리
는 것만으로 완성할 수 있다. 지지대는 좌판 중앙 부분에 그린다. 먼저 사
각형으로 시트와 등받이를, 원기둥으로 지지대를 대략적으로 그려 주면 전
체의 형태를 잡을 수 있다. 다른 모양의 의자를 그릴 때도 대략적인 형태부
터 잡는다.

원 포인트 Advice!

그림자로 입체감을 살리자

캐릭터의 그림자를 의자 시트 부분에 그려 넣으면
입체감이 살아난다. 그 외에도 광원의 위치를 고려
해 그림자나 하이라이트를 넣어 캐릭터와 잘 어우
러지게 해 보자.

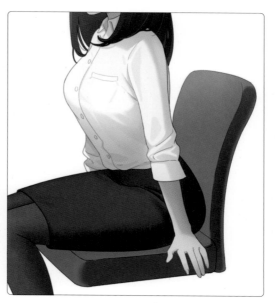

1 시트 그리기

사각형으로 대략 형태를 잡은 후 [도형]>[직선]과 [곡선]으로 시트를 그린다. 컬러는 [연필]>[연한 연필]*로 채색하고, 질감을 내기 위해서 [Drawing paper C]의 텍스처를 붙였다. 광원을 생각해 측면에 그림자를 넣었다.

2 등받이 그리기

등받이 또한 사각형으로 러프하게 그린다. 뒤로 젖히면 책상 의자처럼 보인다. 시트와 동일하게 측면 부분에 그림자를 넣고, 빛이 닿는 윗부분은 밝게 했다. 이것으로 자연스러운 형태를 갖췄다.

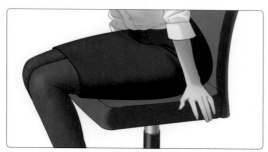

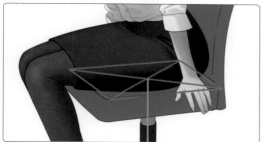

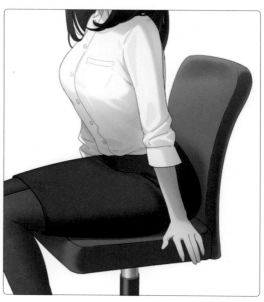

3 지지대 그리기

지지대를 그린다. 이때 시트의 중앙에 위치할 수 있도록 대각선이 교차하는 지점에 원기둥을 먼저 그린다. 거기에 그레이컬러를 칠한 후 금속다운 질감을 표현하기 위해 밝은 컬러로 하이라이트를 넣었다.

4 그림자 넣기

광원을 생각하면서 시트와 등받이에 캐릭터의 그림자를 넣는다. 시트에는 캐릭터의 그림자가 진다. 등받이는 오목한 부분을 표현하기 위해 그림자를 넣는데, 캐릭터 등과 등받이 사이 부분에는 그림자를 넣지 않는다.

동근 의자에 앉기

시트의 타원 부분과 다리 4개를 그릴 뿐이다. 선은 [도형]>[곡선]과 [직선]으로 그릴 수 있다. 다리는 대각선이 되도록 신경을 써 보자. 하이라이트로 금속의 광택감을 나타낸다.

소파에 앉기

보기에는 어려울 것 같지만, 시트나 등받이를 사각형으로 그려 형태를 잡은 뒤 등받이에 곡선을 그리면 완성이다. 다리의 중앙 부분은 대각선을 이룰 수 있게 그린다.

파이프 의자에 앉기

시트와 등받이, 뒤쪽 다리를 그리면 완성이다. 하이라이트와 그림자로 금속, 비닐의 광택감을 표현한다. 등받이를 너무 뒤로 젖히지 말자.

학교 의자에 앉기

나뭇결은 [붓]>[유채]로 그린다. 또한 그리지 않고 기본 소재를 넣을 수도 있다. 시트의 끝부분이나 파이프의 모서리는 [도형]>[곡선]으로 곡선을 그려 주자.

책상을 그려 보자!

의자에 앉아 있는 캐릭터 앞에 책상을 그려서 사무실 느낌이 들게
해 보자. 책상이나 파일 등은 [도형]>[직선]으로 그릴 수 있다. 의
자와의 원근감을 고려하며 그리자.

의자 등받이와
책상을 서로
마주보게 그리면 돼!

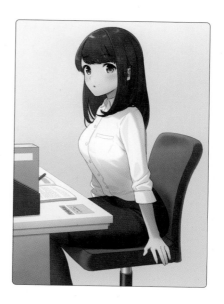

STEP 1 책상 그리기

배경의 벽을 채색한다. 광원에 가까운 윗부분은 밝게 채색했다. [도
형]>[직선]으로 책상을 그린다. 빛이 닿는 상판 부분은 밝지만 측면
부분은 아래로 갈수록 빛이 들어오지 않는다. 이에 따라 그림자는 내
려갈수록 점점 어두워지게 넣는다.

STEP 2 파일 그리기

[도형]>[직선]으로 파일과 파일 꽂이를 그린다. 파일 아랫부분에 그
림자를 넣고, 파일 꽂이는 플라스틱처럼 보이도록 윗부분에 하이라
이트를 넣었다. 이로써 정보량이 늘어나 퀄리티가 높아진다.

STEP 3 문서와 포스트잇 그리기

[도형]>[직선]과 [곡선]으로 책상 위에
문서, 포스트잇을 그린다A. 문서와 펜
에도 그림자를 넣어 보자. 포스트잇에
문자를 적으면 현실감 있는 일러스트가
된다. 파일의 가로선과 책상의 측면, 의
자의 측면 선 등을 같은 소실점으로 향
하게 하고(레드컬러 선), 책상의 앞쪽 선
과 포스트잇 등을 같은 소실점으로 향
하게 한다(그린컬러 선)B.

드러누운 캐릭터의 배경 그리기

시트나 바닥 등을 그릴 수 있으면 드러누운 캐릭터를 그릴 때 편리하다.
소재를 복제하거나 텍스처를 넣으면 간단하게 분위기를 낼 수 있다.

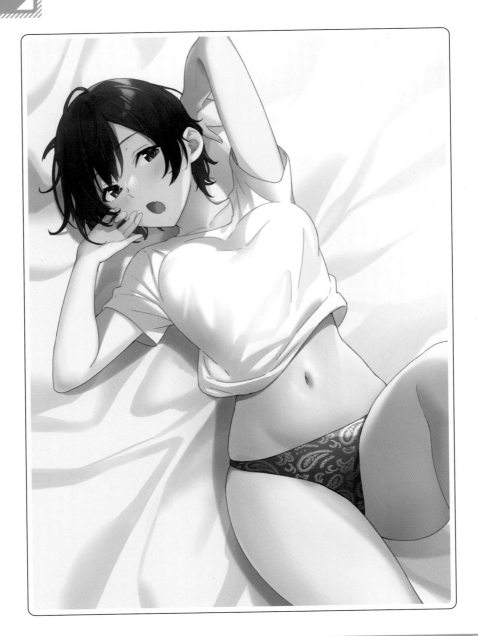

주름을 그리고 흐릴 뿐이야!

화이트컬러의 배경에 그레이컬러 주름을 그리는 것만으로 시트를 표현할
수 있다. 주름에 흐림효과를 넣어 주면 완성이다. 주름이 가늘고 뚜렷한 부
분은 약간만 흐리고, 주름의 끝부분을 강하게 흐리면 주름의 입체감이 살
아난다. 시트 주름에 캐릭터의 그림자를 짙고 선명하게 넣으면 시트에 닿
아 있는 것처럼 보인다.

원 포인트 Advice!

그림자로 입체감을 살리자

시트는 캐릭터 중심에서 퍼져 나가도록 그려 보자.
캐릭터가 시트에 누워 있는 모습처럼 보여 캐릭터
와 배경이 잘 어울러진다.

1 시트 주름 그리기

시트의 주름을 대략적으로 그린다. 캐릭터에서 주름이 시작된 것처럼 그리면 그곳에 무게가 실린 듯 보인다. 군데군데 주름을 가늘게 그려 넣어 균형을 맞췄다.

2 주름 그림자 넣기

[연필]>[연한 연필]*로 시트의 주름을 따라 그레이컬러로 그림자를 넣는다. 윤곽은 [색 혼합]>[손끝]으로 흐린다. 주름이 뚜렷한 부분은 짙게 A, 주름이 느슨한 부분이나 광원에 가까운 부분은 연하게 넣는다 B.

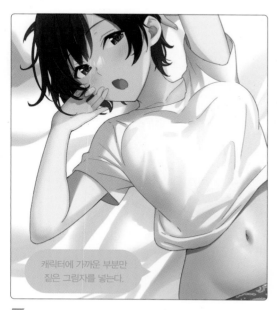

캐릭터에 가까운 부분만 짙은 그림자를 넣는다.

3 짙은 그림자 넣기

캐릭터의 체중이 많이 실려 주름이 크게 지는 부분에 짙은 그림자를 넣는다. 단, 너무 많이 넣지 않는 것이 포인트다.

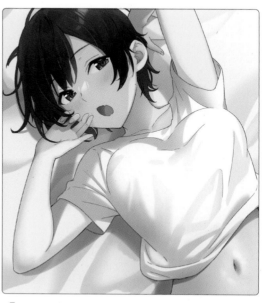

4 캐릭터의 그림자 그리기

캐릭터의 그림자를 넣는다. 시트의 주름과 달리 부피가 있는 물체에서 생기는 선명한 그림자이므로, 시트보다 어두운 컬러로 넣는다. 마지막에 전체와 잘 어우러질 수 있도록 시트의 컬러를 화이트컬러에서 라이트그레이컬러로 바꿨다.

다다미 그리기

다다미를 한 장 그리고 복제해. 원근에 맞춰 변형하면 완성이다. 다다미도 짚을 몇 개 그려서 복제하면 만들 수 있다. 부드러운 빛을 표현하기 위해 캐릭터의 그림자를 흐렸다.

플로어링 그리기

널빤지의 이음매를 그린 후 [붓]>[유채]로 나뭇결을 그렸다. 테두리에 하이라이트를 넣어 입체감을 살린다. 빛을 표현하기 위해 불투명도를 낮춘 화이트컬러의 원을 넣었다.

물 그리기

블루컬러의 그라데이션을 넣은 파도의 빛을 복제·이동해 파도 그림자를 넣는다. 캐릭터와 수면이 닿는 부분은 파도가 일기 쉬우므로, 하이라이트를 넣자.

타일 그리기

그레이컬러의 사각형을 복제해 늘어놓은 후 원근감을 나타내면 완성이다. 질감을 내기 위해 기본 소재의 [Marble]을 붙여 넣고, 레이어의 합성 모드를 [곱하기]로 설정해 불투명도를 낮췄다.

과자를 더해 보자!

102쪽의 시트 컬러를 바꾸고 과자를 흩뿌렸다. 여러 종류의 과자를 복제해 크기와 컬러를 바꾸면 번거로움이 줄어든다. 과자 이외에도 캐릭터의 이미지에 어울리는 소품을 찾아 흩뿌리는 것도 좋은 방법이다.

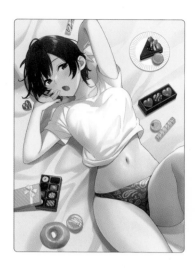

과자에도 그림자를 넣자!

STEP 1 시트 컬러 바꾸기

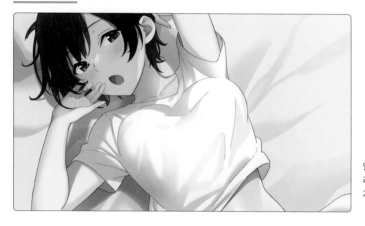

달콤한 분위기를 연출하기 위해 시트 컬러를 라이트핑크로 바꿨다. 이때, 시트의 주름 그림자도 핑크컬러로 넣는다.

STEP 2 과자 그리기

먼저 종이 접시나 상자를 그린다. 각각 [도형]>[원]과 [직사각형]으로 그렸다. 시트에 생기는 그림자를 잊지 말고 그리자 Ⓐ. 그다음 과자를 그린다. 마카롱과 초콜릿을 하나씩 그리고 복제한다. 과자의 바탕을 그린 후 장식과 하이라이트, 그림자를 넣어 정보량을 늘렸다 Ⓑ.

벽 그리기

타일이나 콘크리트 벽을 만드는 테크닉이다.
기본 텍스처로 질감을 내면 퀄리티가 높아진다.

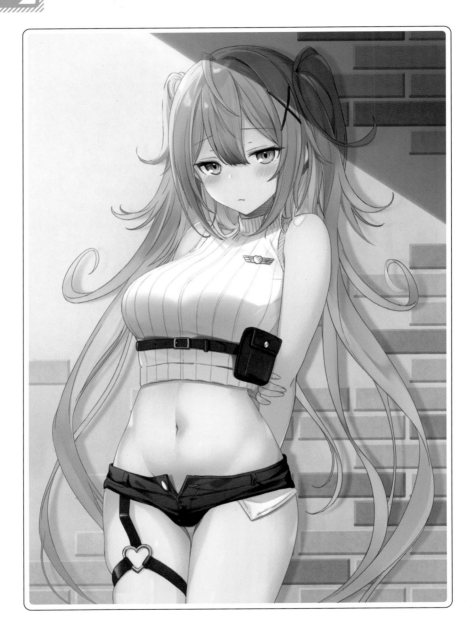

직사각형 타일을 복제할 뿐이야!

직사각형을 복제하는 것만으로 타일 붙인 벽을 표현할 수 있다. 직사각형에 빛과 그림자를 넣어 입체감을 살린다. 이 구도라면 벽에 원근을 줄 필요가 없어 쉽게 배경을 만들 수 있다. 타일을 하나 만들어 두면 다른 일러스트에도 활용할 수 있다.

원 포인트 Advice!

타일의 컬러 등을 바꿔 보자.

타일은 부분적으로 컬러를 바꾸거나 전체에 다 넣지 말고 듬성듬성 넣어 보는 등 다양하게 각색해 보자. 그것만으로 일러스트의 분위기가 크게 달라진다.

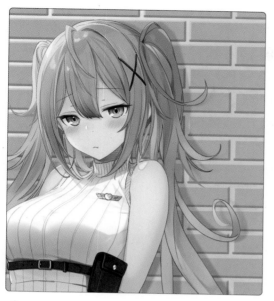

1 벽돌 복제하기

빛과 그림자를 넣은 벽돌을 하나 그린 다음 복제해서 벽 전체에 넣는다. 벽돌에는 기본 소재의 [회반죽]을 넣어 질감을 내고, 광원에 맞춰 왼쪽 위에는 빛을, 오른쪽 아래에는 그림자를 넣는다.

2 벽돌 지우기

전체의 균형을 보고 벽돌을 삭제한다. 광원이 왼쪽 위에 있으므로, 그에 맞춰 광원 쪽의 벽돌을 지우고 화이트컬러의 벽으로 나타냈다. 광원 쪽의 벽돌을 모두 지워 버리면 부자연스러운 형태가 되기 때문에 균형을 보며 조금 남긴다.

3 벽돌 컬러 바꾸기

강약을 조절하기 위해 군데군데 벽돌의 컬러를 바꾼다. 이것도 전체의 균형을 보며 컬러가 짙은 벽돌이 너무 많아지지 않도록 한다.

4 그림자 넣기

광원을 생각하며 오른쪽 위에 그림자를 넣는다. 일직선으로 넣는 게 아니라 캐릭터에 걸친 그림자는 곡선으로 넣는다. 경계에 옐로우컬러 등을 넣어 분광 되듯이 표현하면 유리창 등을 통해 빛이 들어오는 것처럼 보인다.

콘크리트 벽 그리기

원 안에 그림자를 넣어 홈을 표현했다. 줄눈 부분은 화이트컬러와 짙은 그레이컬러 선을 하나씩 그어 입체감을 살렸다.

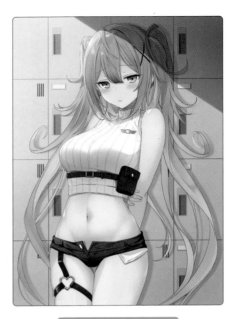

신발 사물함 그리기

사물함을 하나 그리고 복제하면 학교의 계단 입구 같은 배경을 만들 수 있다. 평면적으로 보이지 않게 사물함의 손잡이나 명찰 부분에 빛과 그림자를 넣었다.

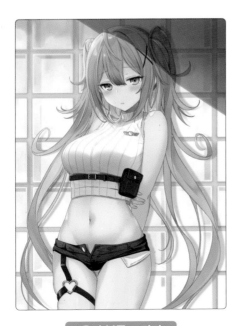

유리 블록 그리기

[도형]>[직선]으로 줄눈을 그린 후, 블록 안쪽에 그림자를 넣었다. 안쪽의 그림자는 [연필]>[연한 연필]*의 불투명도를 낮춰 부분적으로 덧칠했다.

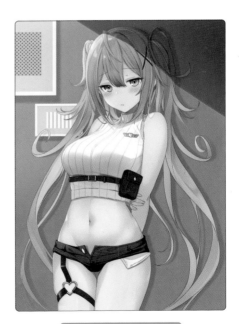

벽지와 액자 그리기

배경을 블루컬러로 채운 뒤, 기본 소재의 [Drawing paper C]를 넣었다. 빈 곳에 액자를 그리면 완성이다. 액자 안의 패턴도 기본 소재로 만들었다.

선반을 더해 보자!

벽에 선반과 책을 그려 방 분위기를 더해 보자. 선반이나 책도 직사
각형 위에 빛과 그림자, 나뭇결, 무늬를 그릴 뿐이다. 책등 중앙을
밝게 하면 책등의 굴곡진 느낌을 표현할 수 있다.

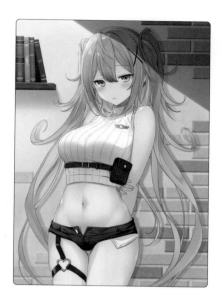

> 선반과 책은
> [도형] 도구로
> 원근을 나타내면
> 간단하게 그릴 수 있어!

STEP 1 선반 그리기

선반을 그리고 광원에 맞게 빛과 그림자를 넣는다. 목제 선반의 질감
을 내기 위해 [붓]>[유채 평붓]*으로 나뭇결을 넣었다. 벽에 지는 선
반의 그림자도 잊지 말고 그려 넣자.

STEP 2 책의 바탕 그리기

다양한 컬러로 책등을 칠한다. 선명한 컬러는 눈에 띄기 때문에 약간
어두운 컬러와 연한 컬러, 차분한 느낌이 드는 컬러로 채색했다. 책
이 기울어 그늘진 부분은 블랙컬러로 칠했다.

STEP 3 책에 그림자 넣기

책에 무늬와 빛, 그림자를 넣는다. 세세하게 문자
를 넣지 않아도 선이나 점을 찍으면 책 제목이 적
힌 것처럼 보인다. 그린컬러와 블루컬러의 책은 책
등 중앙의 컬러를 밝게 해, 책등의 굴곡진 느낌을
표현했다.

하늘 그리기

하늘은 어떤 캐릭터에도 잘 어울리는 기본 배경이다.
입체물을 그릴 수 없어도 밝임을 알 수 있으므로 매우 편리하다.

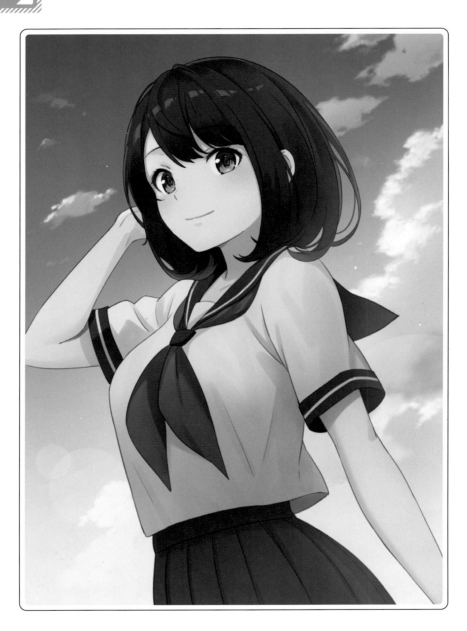

그리는 것은 구름뿐이야!

하늘을 그린다고 해도 실제로 그리는 것은 구름뿐이다. 바탕에는 블루컬러의 그라데이션을 넣을 뿐이다. 그 위에 구름을 그리면 하늘이 완성된다. 또한 구름은 화이트컬러로 채색하기 때문에 컬러를 신경 쓰지 않고 그릴 수 있으며, 어렵지 않게 도전할 수 있다. 게다가 컬러를 바꾸는 것만으로 시간대의 표현도 가능하므로, 다른 배경보다 사용하기 편한 것이 특징이다.

원 포인트 Advice!

깊이를 표현하자

구름을 다양한 크기로 그려 깊이를 표현해 보자. '앞쪽에 있을수록 크게, 안쪽에 있을수록 작게' 라는 원근의 개념을 생각하면서 그리면 자연스럽게 깊이를 표현할 수 있다.

1 하늘 그라데이션 만들기

배경을 블루컬러로 채색한다. 전체를 블루컬러로 채운 후, 스카이블루 컬러와 화이트컬러를 겹쳐 [색 혼합]>[흐리기]로 흐리고 그라데이션을 넣었다. 그라데이션을 넣으면 단색으로 채색하는 것보다 더 자연스러운 하늘을 표현할 수 있다.

2 구름 모양 그리기

화이트컬러의 [연필]>[연한 연필]※로 구름의 바탕을 그린다. [색 혼합]>[흐리기]로 윤곽을 흐린다. 일러스트에 움직임이 드러나도록 오른쪽 아래에 큰 구름을 비스듬히 넣었다.

3 구름 그림자 넣기

구름 레이어에 클리핑 마스크를 적용한 다음 [에어브러시]>[하이라이트]※로 구름의 그림자 부분을 넣는다. 푸른 하늘에 맞춰 그림자도 블루 계열의 그레이컬러로 넣었다. 일러스트의 왼쪽 아래에는 빛이 비치는 듯한 원을 그렸다.

4 캐릭터와 배경을 어우러지게 하기

옷이 희미하게 어두워진 부분은 [곱하기] 모드의 레이어와 [오버레이] 모드 레이어에 그림자를 넣어 표현한다Ⓐ. 구름 그림자와 마찬가지로 블루 계열의 도는 그레이컬러를 넣었다. 캐릭터의 얼굴과 머리카락, 왼쪽 어깨의 빛은 합성 모드를 [스크린]으로 설정한 레이어에 스카이블루 컬러를 넣었다Ⓑ.

흐린 하늘 그리기

110쪽의 일러스트 하늘과 구름의 컬러를 약간 블루 계열의 그레이컬러로 바꾸고, 구름을 더해 흐린 하늘을 표현했다. 채도를 0으로 설정하지 않고 옅은 블루 컬러의 느낌을 남기면 자연스럽게 흐린 하늘을 표현할 수 있다.

해 질 녘 그리기

푸른 하늘 위에 핑크컬러와 오렌지컬러로 채운 [오버레이] 모드의 레이어를 겹쳤다. 구름은 퍼플컬러로 변경했다. 전체를 오렌지컬러로 나타내면 일몰에 가까운 시간을 표현할 수 있다.

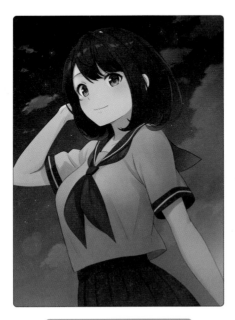

별이 빛나는 하늘 그리기

배경을 어두운 컬러로 바꾼 뒤 별을 그렸다. 별을 그린 [더하기(발광)] 모드의 레이어를 복제한 다음, 합성모드를 [표준]으로 바꾸고 흐렸다. 구름은 컬러의 명도를 낮춰 어둡게 했다.

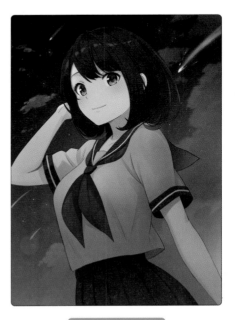

별똥별 그리기

밤하늘에 별똥별을 더했다. [더하기(발광)] 모드의 레이어에 별을 그린다. 별똥별의 꼬리 부분은 [하드라이트] 모드의 레이어로 그리고, [색 혼합]>[흐리기]로 흐렸다.

+α 로 레벨업!

난간을 그려 보자!

난간을 그려 건물 옥상에 있는 상황을 표현할 수 있다. 난간은 크게 공들여 그릴 필요가 없다. 원기둥의 조합으로 윤곽을 잡은 뒤, 빛과 그림자를 넣으면 간단하게 완성할 수 있다.

난간에 강한 하이라이트를 넣으면 금속처럼 보여!

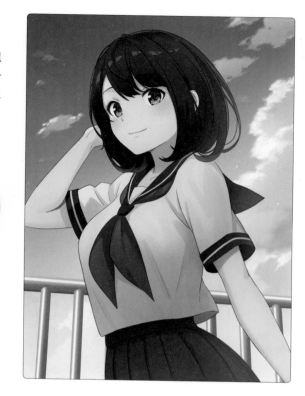

STEP 1 윤곽 그리기

난간의 바탕을 그린다. [shift]를 누르면서 [연필]>[연한 연필]*로 선을 그으면 직선을 그을 수 있다. 가로와 세로선은 컬러를 조금 다르게 바꿔 경계 부분을 알기 쉽게 했다. 세로 막대의 시작 부분을 둥글게 그려야 원기둥처럼 보인다.

STEP 2 빛과 그림자 그리기

빛은 [붓]>[혼색 원 브러시]로, 그림자는 [연한 연필]*로 그렸다. 여기서도 [shift]를 누르면서 직선을 그었다. 마지막에 [색 혼합]>[흐리기]로 그림자 부분을 흐렸다.

바다 그리기

여름 장면이나 수영복 캐릭터를 그릴 때 사용할 수 있는 배경이다.
대부분 그라데이션을 넣고 물결을 그리는 것만으로 표현할 수 있다.

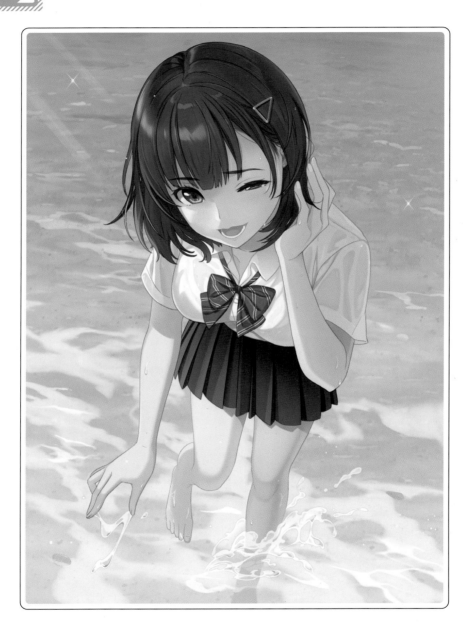

그라데이션 위에 물결만 그릴 뿐이야!

배경에 블루컬러와 연한 터콰이즈컬러의 그라데이션을 넣고 화이트컬러
로 파도를 그릴 뿐이다. 그 다음 캐릭터 주위에 물보라나 햇빛을 더하면 완
성이다. 물보라는 가는 부분과 굵은 부분을 만들면 자연스럽게 물결치는
형태가 된다. 앞쪽 옅은 곳에 조개껍데기를 그려 정보량을 늘리면 일러스
트의 퀄리티가 높아진다.

원 포인트 Advice!

물결의 흐름으로 원근감을 표현하자

배경 전체에 파도를 세세하게 그리면 강약을 줄 수
없다. 앞쪽 물결은 크게 그리고, 안쪽으로 갈수록
작고 적게 그려 원근감을 표현해 보자.

제작 과정

1 배경을 스카이블루컬러로 채우기

전체를 블루 계열의 컬러로 채운다. 이때 앞쪽으로 갈수록 물이 얕아 보이도록 그라데이션을 넣었다. 물에 들어간 다리는 선화 없이 채색만 해도 물속에 있는 것처럼 보인다.

2 파도 그리기

[연필]>[연한 연필]*을 활용해 대략적으로 흰 물결을 그리고, [색 혼합]>[손끝]으로 흐린다 Ⓐ. 군데군데 블루컬러 물결의 그림자도 넣어주면 입체감이 살아난다 Ⓑ. 앞쪽에는 직접 만든 모래 소재를 넣거나 조개껍데기를 그린다.

3 물보라 그리기

캐릭터의 손과 발에 튀는 물을 그린다. 이 부분은 물결과는 달리 윤곽을 뚜렷하게 그린다. 가는 부분과 굵은 부분을 그리면 모양이 없는 액체다운 형태가 된다.

4 빛 넣기

[데코레이션]>[반짝임 C]*를 활용해 물결에 햇빛의 반짝임을 넣는다. 모두 합성 모드 [표준] 레이어지만, 빛나 보이지 않을 때는 레이어의 합성 모드를 [스크린]이나 [오버레이]로 설정하면 된다.

둥근 물보라 그리기

복제한 둥근 물보라의 형태를 [편집]>[변형]>[자유 변형]으로 변형했다. 특히 앞쪽과 안쪽에 있는 물보라를 흐렸다. 물보라 그리는 방법은 127쪽에서 자세히 소개한다.

모래사장 그리기

114쪽의 배경을 위로 이동시키고, 앞쪽 파도와 모래사장을 더했다. 물결 부분은 [에어브러시]>[스프레이]와 [붓]>[연한 연필]로 그렸다.

해 질 녘 그리기

오렌지컬러의 [컬러] 모드 레이어와 [곱하기] 모드 레이어, 옐로우컬러의 [오버레이] 모드 레이어를 겹쳤다. 오른쪽 위의 햇빛 반사는 합성 모드 [더하기(발광)] 레이어에 화이트컬러를 사용해 그렸다.

밤바다 그리기

블루컬러로 채운 [곱하기] 모드의 레이어를 겹치고, 전체를 푸르고 어둡게 칠해 밤바다를 표현했다. 단, 너무 칙칙한 느낌이 들지 않도록 컬러와 불투명도를 조정했다.

하늘을 더 그려 보자!

안쪽에 하늘을 그려보자. 원래 배경인 바다를 위아래로 줄이고, 거기에 하늘과 구름을 더 그려 넣는다. 바다와 하늘이 비슷한 색상이면 수평선이 흐려지지만, 구름을 그리면 경계가 명확해진다.

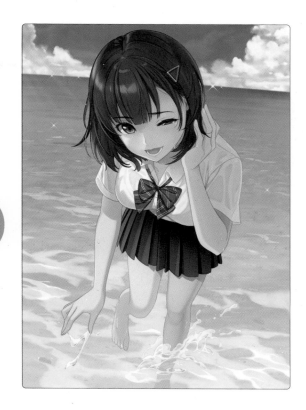

하늘을 단색으로 채운 다음, 구름에 그림자를 넣으면 진짜 하늘처럼 보여!

STEP 1 수평선 만들고 하늘 채색하기

배경에 깐 바다색과 파도 등의 레이어를 결합해 하나로 만들고, 선택 범위를 만든 후 [확장 · 축소 · 회전]으로 윗부분에 수평선을 만든다 A. 그리고 바다 뒤에 레이어를 만들어 하늘색을 채색한다 B.

STEP 2 구름 그리기

수평선을 중심으로 구름을 그린다. 구름은 111쪽과 같은 방법으로 그렸다. 여름 하늘을 표현하기 위해 약간 큰 구름을 그렸다. 마지막에 115쪽과 마찬가지로 햇빛과 물결에 반짝이를 그렸다.

나무 그리기

나무줄기와 꽃, 꽃잎만으로 간편하게 만들 수 있는 배경이다.
바탕이 되는 나무줄기와 꽃, 꽃잎의 컬러를 다르게 하면 계절을 표현할 수 있다.

꽃은 실루엣을 그려 흐릴 뿐이야!

나무줄기를 그린 후, 꽃의 실루엣을 그리고 흐리면 완성이다. 꽃을 세세하게 그릴 필요가 없어 간편하면서도 돋보인다. 안쪽의 꽃을 흐리면 시간을 단축할 뿐만 아니라 원근감도 나타낼 수 있다. 꽃 부분을 그린컬러로 바꿔 나뭇잎으로 나타내는 등 각색해 다른 일러스트에도 활용해 보자.

원 포인트 Advice!

나무줄기의 질감을 내자

나무줄기는 바탕이 되는 모양을 그린 후 [붓]으로 컬러를 덧칠하자. 나무줄기의 질감을 표현해 주면 안쪽 꽃과 초점의 차이가 생기고, 원근감과 강약을 드러낼 수 있다.

1 나무줄기의 바탕 그리기

[연필]>[연한 연필]*로 나무줄기의 바탕이 되는 실루엣을 그린다. 살짝 사선으로 나무의 밑동 등을 그리고 굵기를 조절하면 나무처럼 보인다.

2 나무의 질감 표현하기

나무의 질감을 내기 위해 [붓]>[유채 평붓]*과 [연한 먹]*으로 컬러를 겹친다. 나무줄기의 바탕을 어두운 컬러로 채우고, 그 위를 밝은 컬러로 덧칠한다.

3 벚꽃 그리기

벚꽃을 그린다. [연한 연필]*로 대강 실루엣을 그리고 Ⓐ, [색 혼합]>[흐리기]로 전체를 흐린다 Ⓑ. 중심은 진하게, 뒤쪽은 연해지도록 조정한다. 꽃을 세세하게 그리지 않아도 벚꽃처럼 보인다.

4 꽃잎 그리기

흩날리는 꽃잎을 그린다. 크고 작은 꽃잎을 넣어 원근감을 나타낸다. 그린 꽃잎을 흐리면 완성이다.

마른 나무 그리기

꽃 대신에 [연필]>[연한 연필]*로 가지를 그리고 흐렸다. 가지를 치며 뻗어 나갈 때 굵기를 가늘게 해야 가지처럼 보인다.

잎 컬러 바꾸기

흩날리는 꽃잎을 없애고 벚꽃의 핑크컬러 부분을 그린컬러로 바꿨다. 이렇게 하면 나무의 푸르스름한 잎을 표현할 수 있다. 컬러만 바꿔도 색다른 분위기 연출이 가능하다.

은엽아카시아 그리기

[붓]>[혼색 원 브러시]로 꽃을 그리고, 빛과 그림자를 넣었다. 안쪽의 잎은 벚꽃 부분을 빌려 사용했다. 안쪽에 있는 꽃을 강하게 흐려 원근감을 나타냈다.

단풍 표현하기

[연한 연필]*로 낙엽이나 안쪽의 그린컬러 잎 등을 그리고 흐림 효과를 줬다. 레드컬러나 옐로우컬러의 잎은 벚꽃이 있는 부분을 빌려 사용했다. 배경과 잘 어우러지도록 나무줄기에 레드컬러를 겹쳤다.

밤하늘의 벚꽃을 표현해 보자!

밤하늘로 설정하고, 벚꽃에 그림자를 겹쳐 밤 벚꽃의 배경을 만들어 보자. 달에 무늬를 넣으면 정보량이 늘어나 퀄리티가 높아진다. 캐릭터와 나무 줄기에 블루컬러로 채운 **[곱하기]** 모드의 레이어를 겹치면 어둡게 보여 배경과 잘 어우러진다.

달 무늬는 111쪽의 구름처럼 그린 뒤 윤곽을 흐리면 돼!

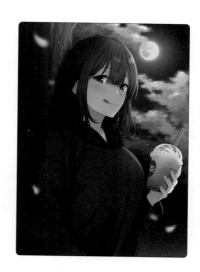

STEP 1 밤하늘과 벚꽃 그리기

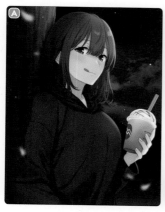

배경을 어두운 컬러로 채색한 다음, 음료를 든 손 뒤쪽에 블랙컬러를 칠해 숲의 실루엣을 간략하게 표현했다 Ⓐ. 벚꽃은 118쪽 일러스트의 벚꽃 실루엣 위에 컬러를 겹쳐 그렸다. 달은 둥근 실루엣 안에 무늬를 그려 흐리고, **[더하기(발광)]** 모드의 신규 레이어를 추가해 달과 달 주위의 빛을 넣었다 Ⓑ.

STEP 2 캐릭터와 어우러지게 하기

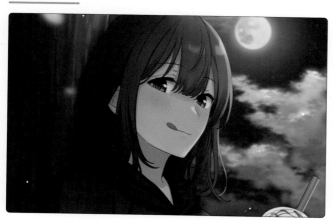

앞에 있는 캐릭터와 나무줄기 위에 블루컬러로 채운 **[곱하기]** 모드 레이어를 추가했다. 해당 레이어를 클리핑 마스크로 겹쳐 어두워지게 했다. 이렇게 하면 밤하늘의 배경과 잘 어우러진다.

꽃 그리기

캐릭터 뒤에 사실적인 꽃을 배치하는 테크닉이다.
꽃을 많이 그려 넣지 않아도 퀄리티가 좋아 보일 수 있다.

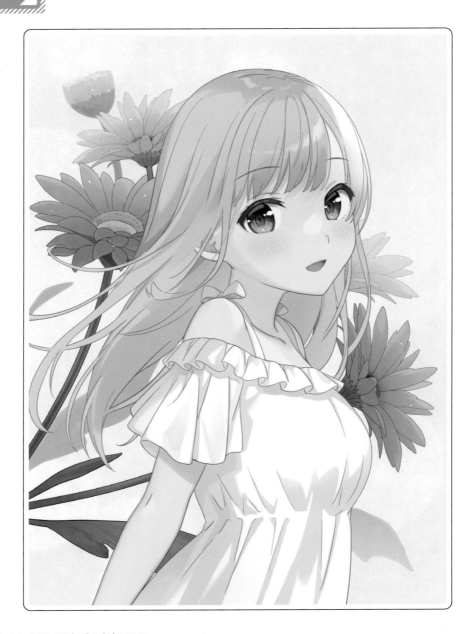

그린 꽃을 복제해 변형할 뿐이야!

사진을 보고 꽃 몇 송이를 그린 후, 복제하고 변형하는 것만으로도 만들 수 있는 배경이다. 꽃에 그라데이션을 넣고, 빛과 그림자를 추가해 주면 완성이다. 복제한 꽃은 밝게 채색해 변화를 줬다. 원근감을 표현하기 위해 안쪽의 꽃과 잎의 선화는 그리지 않고 실루엣만으로 표현했다.

원 포인트 Advice!

선화의 컬러를 바꿔 보자

꽃과 줄기, 잎의 선화는 면을 채색한 컬러와 비슷한 것으로 선택하자. 꽃의 선화는 브라운컬러로, 잎과 줄기는 딥그린컬러로 그렸다. 이렇게 하면 부드러운 느낌을 줄 수 있다.

1 꽃 그리기

꽃을 그린 선화는 브라운컬러로, 줄기 부분의 선화는 딥그린컬러로 그렸다. 평면 느낌을 주기 않기 위해 단색으로 칠하지 않고 그라데이션을 넣었다. 꽃 중심의 옐로우그린컬러 부분은 [에어브러시]>[스프레이]로 복슬복슬한 느낌을 냈다.

2 꽃 복제하기

왼쪽에 그린 꽃을 복제해 크기를 조절하거나 변형했다. 손으로 그리지 않아도 크기와 모양을 바꾸면 다른 꽃처럼 보인다.

3 배경 채우기

새하얀 배경보다 좀 더 차분한 분위기가 느껴지도록 그레이컬러를 채웠다. 거기에 기본 소재인 [Drawing paper C]를 넣어 평면적인 느낌을 없앴다. 복제한 꽃은 안쪽에 있어 보이도록 컬러를 밝게 조절했다.

4 잎과 꽃봉오리 추가하기

[연필]>[연한 연필]*로 안쪽에 있는 잎과 꽃봉오리를 추가한다. 원근감을 나타내고자 일부러 선화는 생략하고 실루엣만 그렸다.

꽃을 분홍색으로 바꾸기

꽃을 핑크컬러로 바꾸고, 선화의 컬러도 동일하게 맞췄다. 오렌지컬러의 밝은 이미지에서 사랑스러운 분위기로 연출했다. 캐릭터의 눈은 꽃과 비슷한 컬러로 채색해 통일감을 더했다.

배경과 꽃의 컬러 바꾸기

배경을 그레이컬러로 채우고, 광원의 위치에 맞춰 오른쪽 위를 밝게 했다. [표준] 모드의 레이어에 화이트컬러를 칠하고 불투명도를 낮춰 희미하게 빛나 보이도록 했다.

장미 그리기

장미꽃 두 종류를 그리고 복제해, 컬러를 바꾸거나 좌우 반전시켜 차이를 준다. 작은 잎 부분은 타원 모양의 [붓] 도구로 그렸다.

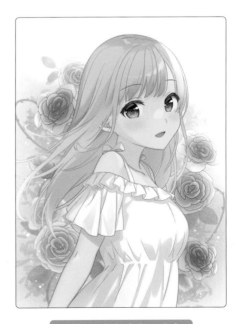

블루컬러의 장미 그리기

장미의 면과 선화를 블루컬러로 칠했다. 캐릭터의 머리카락 끝부분은 [스크린] 모드에서 화이트컬러로 채색해 겹쳤다. 닿으면 사라질 것 같은 환상적인 분위기를 연출함과 동시에 사라지는 듯한 느낌도 준다.

앞에도 꽃을 두자!

캐릭터 앞에 꽃을 크게 그려 보자. 꽃 컬러의 개수를 늘리면 단번에 화사한 느낌을 줄 수 있다. 앞에 있는 꽃은 새롭게 하나를 그리고, 안쪽에 있는 꽃을 복제한다. 꽃잎을 흩날리게 해서 일러스트에 움직임을 나타냈다.

앞에 있는 꽃은 레이어를 결합한 후 흐림 효과를 주자!

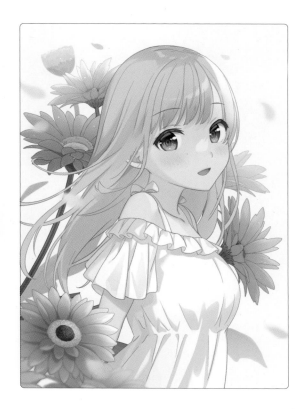

STEP 1 꽃잎 그리기

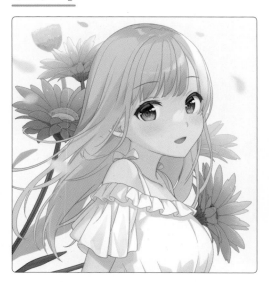

122쪽 일러스트에서 꽃의 컬러를 바꾸고, 흩날리는 꽃잎을 그린다. [연필]>[연한 연필]*로 그린 후 [필터]>[흐리기]>[이동흐리기]로 흐렸다. 흩날리는 방향을 맞추고, 앞에 있는 꽃잎일수록 강하게 흐려주는 것이 포인트다.

STEP 2 앞에 있는 꽃 그리기

왼쪽 아래에 꽃을 추가한다. 레드컬러의 꽃만 새로 그리고, 나머지 두 개는 처음에 그린 오렌지컬러의 꽃을 복제해 한쪽 컬러만 바꿨다. 마지막으로 앞에 있는 꽃 세 개의 레이어를 결합하고, [흐리기]의 브러시 크기를 크게 설정해 툭툭 눌러 흐렸다.

물속 그리기

바다나 수영장의 물속을 표현하는 테크닉이다.
배경에 컬러를 채운 뒤 파도와 거품만 그리면 간단하게 표현할 수 있다.

그라데이션 위에 파도와 거품을 그릴 뿐이야!

배경에 그라데이션을 넣은 후 파도와 거품을 그리면 물속 배경이 완성된다. 수면에 가까울수록 밝게, 깊어질수록 어둡게 그라데이션을 넣어 깊이를 표현한다. 거품의 크기를 조절하고, 캐릭터보다 앞쪽이나 안쪽에 있는 것은 흐려 원근감을 나타낸다. 배경 컬러에 따라 해 질 녘이나 저녁도 표현할 수 있다.

원 포인트 Advice!

하이라이트를 넣자

캐릭터 머리에 하이라이트를 넣어 물속으로 들어오는 빛을 표현하자. 선화가 보이지 않을 정도로 밝게 칠하면 수면의 파도와 균형이 잘 맞는다.

1 그라데이션 넣기

물속이므로 배경을 블루컬러로 채운다. 수면에 가까워질수록 밝아지기 때문에 단색으로 채우지 않고 그라데이션을 넣었다.

2 파도 그리기

[곱하기] 모드의 신규 레이어에 [연필]>[연한 연필]*로 희미하게 푸르스름한 물결을 넣고 [색 혼합]>[흐리기]로 흐린다. 면적 차이와 농담을 조절해 물처럼 보이도록 연출하는 게 포인트다.

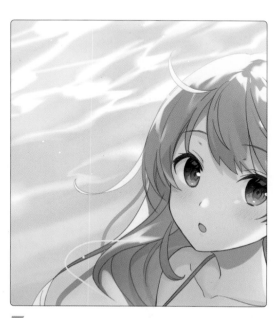

3 수면에 빛 넣기

빛이 닿는 부분을 그린다. 물결과 마찬가지로 화이트컬러로 그린 부분을 흐렸다. 농담을 조절하면 원근감이 나타난다. 넓은 범위로 그리지 않고, 위쪽에만 그려도 수면처럼 보인다.

4 거품 그리기

처음에 블루컬러로 윤곽을 그리고, 안쪽에 그림자를 넣는다Ⓐ. 스카이 블루컬러로 밝은 부분을 그리고Ⓑ, 강하게 반사하는 부분을 화이트컬러로 그린다Ⓒ. 마지막에 짙은 그림자를 넣는다. 모든 거품을 그리지 않고 여러 개를 그려 복제, 변형한다Ⓓ.

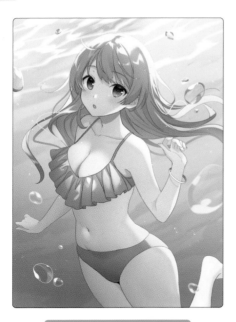

수면의 빛 반사 표현하기

[연필]>[연한 연필]*로 캐릭터 머리카락을 물결 사이에 칠하고 흐렸다. 수면의 반사를 그리면 캐릭터가 수면 가까이에 있다는 것을 알 수 있다.

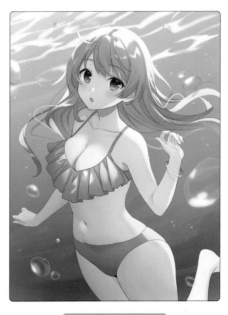

해 질 녘 그리기

얕은 부분에 옐로우컬러와 오렌지컬러를 채운 [오버레이] 모드의 레이어를 겹쳐 깊은 부분을 약간 어둡게 했다. 거품은 옐로우컬러로 채운 [더하기(발광)] 모드의 레이어를 겹치고 불투명도를 낮췄다.

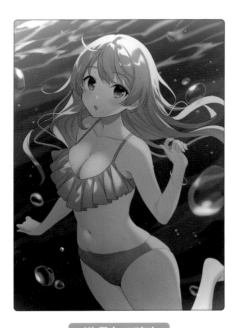

밤 물속 그리기

배경을 네이비컬러로 채우고, 블루컬러로 채운 [곱하기] 모드의 레이어를 전체에 겹쳤다. 머리의 빛 부분은 밝은 채로 뒀다. 거품 부분에는 블루컬러로 채운 [더하기(발광)] 모드의 레이어를 겹치고 불투명도를 낮췄다.

강한 빛의 비침을 표현하기

쏟아져 들어오는 빛은 [하드 라이트] 모드의 레이어 위에 스카이블루컬러의 [붓]>[수채 평붓]으로 그렸다. 파도도 [하드 라이트] 모드의 레이어에 햇빛의 컬러인 스카이블루컬러와 옐로우컬러를 더해서 완성했다.

산호를 그려 보자!

산호와 바위를 더해서 남쪽 바다를 표현해 보자. 산호는 **[연필]** 도구로 형태를 그린 후, 테두리를 넣는 기능을 활용해 선화를 그린다. 선화부터 그리고 칠하는 것보다 간단하게 그릴 수 있다.

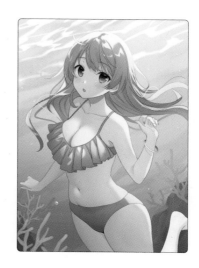

산호는
앞쪽과 안쪽에 그려
원근감을
표현하자!

STEP 1 바위 그리기

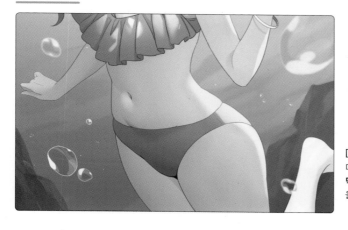

[연한 연필]※로 바위의 바탕이 되는 실루엣을 그린다. 바위의 울퉁불퉁한 질감을 내기 위해 **[붓]>[연한 먹]**※으로 컬러를 덧칠한다. 그다음, 빛이 닿은 위쪽을 밝은 컬러로 칠한다.

STEP 2 산호 그리기

바위에 산호를 그려 넣는다. 선화를 그리는 것은 어렵기 때문에. 먼저 **[연한 연필]**로 실루엣을 그린다 Ⓐ. 그다음 그리기색을 선택해 산호에 선택 범위를 만들어 **[편집]>[선택 범위에 테두리 넣기]>[경계선 위에 그리기]**를 선택하고 **[선 두께]**의 수치를 변경한다. 이 조작으로 선택한 그리기색에 테두리가 생긴다 Ⓑ.

공상적인 풍경을 만들자

CHAPTER 3에서는 풍경을 쉽게 만드는 테크닉을 소개했다.
그것을 응용하면 우주 공간 등의 배경을 그릴 수도 있다.

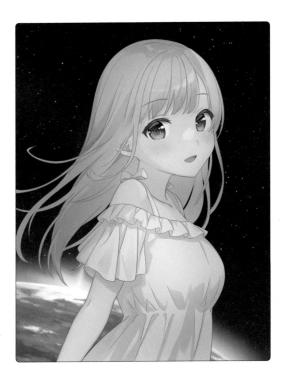

우주공간을 그리자!

네이비컬러로 칠한 배경에 별과 지구 등을 그려 우주를 표현할 수 있다. 캐릭터와 배경이 잘 어우러지도록 캐릭터에 컬러를 겹쳐 마무리하자.

응용 기술

◎ [연한 연필]※로 구름 그리기
▶ P. 111

◎ [곱하기]과 [오버레이 모드로 캐릭터를 배경과 잘 어우러지게 하기
▶ P. 111

1 | 배경 칠하고 별 그리기

배경을 네이비컬러로 채운다. 신규 레이어를 추가한 다음, [에어브러시]>[스프레이]를 활용해 옐로우컬러와 화이트컬러의 별을 그린다. 레이어를 복제한 후, 해당 레이어를 [가우시안 흐리기]로 흐리고, 레이어의 합성 모드를 [더하기(발광)]로 설정해 별을 빛나게 했다.

2 | 지구 그리기

[도형]>[타원]으로 지구의 실루엣을 그린다. 신규 레이어를 만들어 [연필]>[연한 연필]※로 바다와 대륙, 구름을 그린다. 윤곽은 [색 혼합] 도구로 흐린다.

3 | 지구 주위를 빛나게 하기

[에어브러시]>[부드러움]으로 지구의 주위를 밝은 블루컬러로 칠한다. 윤곽을 흐리고, 레이어의 합성 모드를 [오버레이]로 설정하면 빛이 난다.

4 | 캐릭터와 어우러지게 하기

[더하기(발광)] 모드의 신규 레이어를 만들고 지구 일부분에 방사형의 빛을 더 그려 넣었다. 마지막에 블루컬러로 채운 [곱하기], [오버레이] 모드의 레이어 추가 후, 캐릭터에 클리핑 마스크를 적용해 완성했다.

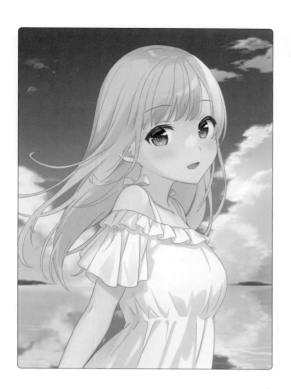

하늘이 비치는 수면을 그리자!

그라데이션을 넣은 배경에 구름을 상하 대칭으로 그리면 완성이다. 수면에 하늘이 비쳐 끝없이 이어질 것 같은 환상적인 배경을 만들 수 있다.

응용 기술

◎ 그라데이션을 넣은 배경에 요소를 겹치기
▶ P. 115

◎ [연한 연필]※로 구름 그리기
▶ P. 111

1 │ 배경에 그라데이션 넣기

[그라데이션] 도구로 배경에 블루컬러의 그라데이션을 넣는다. 수평선 위치를 정하고, 그곳을 중심으로 위·아래로 갈수록 짙어지게 만든다.

2 │ 구름 그리기

수평선 위쪽 하늘에 구름을 그린다. 방법은 111쪽에서 설명한 구름 그리기 방식과 같다. [연한 연필]※로 화이트컬러의 구름을 그린 뒤 그림자를 겹친다.

3 │ 구름 복제하기

구름 레이어를 복제해 상하 반전한다. 아래쪽에 배치하면 구름이 수면에 비친 것처럼 보인다. 하늘과 수면의 경계를 구분하기 위해 수평선과 수면에 섬의 실루엣을 그려 넣었다.

4 │ 캐릭터와 어우러지게 하기

배경과 잘 어우러지도록, 캐릭터 레이어 위에 밝은 블루컬러로 채운 [오버레이] 모드의 레이어를 추가한다. 클리핑 마스크를 적용한 다음, 푸르스름하게 만든다.

스킬업을 위해 꼭 필요한
캐릭터가 돋보이는 테크닉

약간의 조정으로 캐릭터 일러스트를 단번에 돋보이게 만들 수 있는 프로 테크닉 대공개!

테크닉 ① 얼굴 각도를 바꾸자!

중앙에 정면을 향한 캐릭터를 배치하면 마네킹 같은 느낌이 든다. 얼굴에 시선을 집중시키고자 한다면 과감하게 클로즈업해보자. 또한 시선과 얼굴의 각도를 비스듬히 조절하면 움직임이 살아나므로, 생기 있는 느낌을 줄 수 있다.

머리카락은 얼굴의 기울기에 따라 움직이므로, 그에 맞춰 조정한다. 얼굴과 어깨가 같이 움직이는 것도 생각하자.

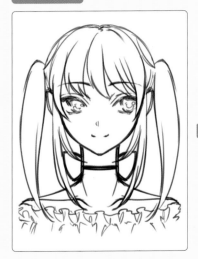

⊘ 다양한 각도의 예시

목을 쭉 펴고, 그에 맞춰 얼굴의 각도도 위로 향하게 한다. 눈의 방향을 비스듬히 아래로 그려 곁눈질하는 것 같은 움직임도 표현했다.

옆모습이다. 턱을 높게 들어 움직임을 나타낸다. 목덜미 라인을 확실하게 그리면 섹시해 보인다.

머리를 숙이고 시선은 비스듬히 위로 향한다. 눈을 치켜뜨는 각도이기 때문에 분위기 있는 표정으로 표현하고자 할 때 쓸 수 있다.

머리를 안쪽으로 젖히고 시선은 먼 곳을 향한다. 걱정스러운 표정에 어울린다. 턱선을 그려 얼굴이 젖혀진 모습을 표현할 수 있다.

약간의 요소를 추가해 캐릭터의 표정이나 특징을 강조할 수 있다. 예를 들어 얼굴을 든 구도라면 강한 인상을 줄 수 있지만, 눈가나 입가 등에 섬세한 디테일이 필요하므로 세세한 묘사에 익숙하지 않으면 엉성한 느낌을 줄 때가 많다. 이럴 때 손을 그려 넣는 것만으로 단번에 표정이 살아난다.

손 그리기가 어렵다면 손가락 끝만 그려도 괜찮다. 이때, 손톱도 같이 그리면 퀄리티가 높아진다.

BEFORE

AFTER

소품을 들게 하자

캐릭터 디자인은 개성적이고 귀엽지만, 정면에서 그린 일러스트는 움직임이 약하고 정보량 또한 적다. 그래서 노트와 책을 들게 했다. 캐릭터 옷과 어울려 더욱 학생다워진다. 이렇게 소품을 들게 하는 등의 약간의 아이디어만 있다면, 배경이 없어도 캐릭터의 특징을 강조할 수 있다.

BEFORE

AFTER

테크닉 ③ 바람에 나부끼게 하자!

포즈를 바꾸지 않은 상태에서 움직임을 나타내는 방법은 머리카락이나 옷 등을 바람에 나부끼게 하는 것이다. 간단하고 효과적인 연출 방법이다. 바람의 움직임과 분위기가 일러스트에 더해져 연출된 상황처럼 보인다.

BEFORE

AFTER

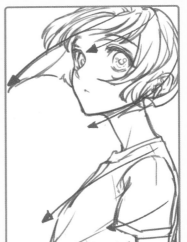

> 한쪽에서 바람이
> 부는 것처럼 나부끼게 함

들어올린 얼굴 응용

얼굴을 클로즈업한, 한쪽 눈만 보이는 구도다. 눈가로 시선이 가기 쉬운 간단한 구도인데도 인상적이다. 그러나 머리카락의 움직임이 없으면 초보자 같은 느낌을 지울 수가 없다. 그래서 바람이 왼쪽에서 분다는 가정으로 나부끼게 그렸다. 이것으로 정보량이 늘어나 심플하면서도 퀄리티가 높아진다. 이때 정수리에서 머리카락이 어떻게 흘러내리는지를 생각하며 그리는 것이 포인트다.

BEFORE

AFTER

구도를 의식적으로 바꾸는 것만으로도 일러스트의 퀄리티를 높일 수 있다. 134쪽의 일러스트를 바탕으로 구도를 비스듬히 해 보았다. 그러자 막대 모양처럼 곧추 선 느낌이 없어졌다. 또한 보이지 않는 부분의 움직임을 상상하게 만들 수도 있다. 이렇게 조금만 구도를 조정해도 분위기가 달라진다.

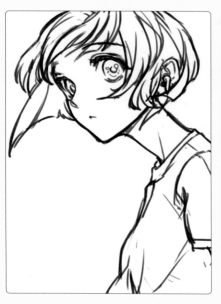

캐릭터 자체를
비스듬히 기울일 것

◎ 모티프가 메인인 구도

캐릭터가 착용하는 액세서리로 구도의 중심을 잡는 방법도 배워 보자. 캐릭터 자체에 특징이 없어도 액세서리의 특징을 살려 중앙에 배치하면 강한 느낌을 줄 수 있다. 이번에는 귀걸이를 특징화해서 화면의 중앙 쪽으로 맞춰 보았다. 귀걸이가 돋보이면서 일러스트의 느낌이 뚜렷해진다.

특징적인 귀걸이를
중앙 가까이에 배치할 것

테크닉 ⑤ 가장자리에 붙여 보자!

캐릭터 디자인은 머리카락과 스커트가 퍼져 있을 때가 많기 때문에 캐릭터 일러스트를 중앙에 배치하면 양 끝이 화면 밖으로 나간다. 이럴 때 가로 구도로 설정하는 방법도 있지만, 그려야 할 범위가 늘어나서 난이도가 확 높아진다. 이때, 세로 구도에서도 더 좋게 연출할 수 있는 테크닉이 가장자리에 배치하는 방법이다.

이번 일러스트는 캐릭터 실루엣이 마름모로 되어 있다. 중앙 배치라면 안정감은 있지만, 움직임이 부족하다. 그래서 캐릭터를 왼쪽으로 옮겼다. 실루엣의 마름모가 불균형해지고, 시선을 집중시키는 부분이 중앙에서 왼쪽으로 옮겨졌다. 그림의 중심이 어긋나면 화면 전체에 움직임이 더해져 보인다.

BEFORE

중앙이라면 안정감은 있지만 움직임이 없음

▼

AFTER

중심을 왼쪽으로 옮겨, 시선을 옮긴 방향으로 유도할 것

테크닉 6 S자를 생각하자!

캐릭터의 체형을 강조하고자 할 때 포즈를 검토한다. 예를 들어 섹시한 여성을 그릴 때, 똑바로 선 포즈로는 가슴이나 엉덩이를 크게 그려도 스타일이 좋은 여성이라는 느낌만 전해질 뿐이다. 이때, 가슴과 엉덩이를 내밀어 잘록한 허리 등 몸의 굴곡을 강조할 수 있다. S자를 그리는듯한 포즈를 취하면 동적이고 섹시한 느낌을 준다. 사실 이 S자 형태로 캐

릭터를 그린다는 테크닉은 섹시한 캐릭터 일러스트뿐만 아니라 다양하게 응용할 수 있는 포즈의 기본이다. 다음 페이지에서 예시 몇 가지를 들었으니 꼭 자신의 것으로 만들어 보자.

BEFORE

같은 포즈라도 완전히 달라 보여!

AFTER

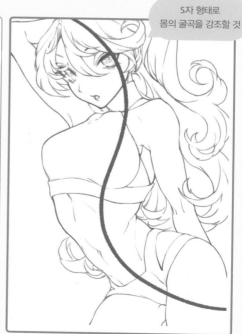

S자 형태로 몸의 굴곡을 강조할 것

◉ 목덜미 등을 강조하기

137쪽에서는 여성의 턱을 끌어당겨 가슴과 엉덩이를 강조했지만, 이 예시에서는 남성의 턱을 치켜올렸다. 얼굴에서부터 목, 쇄골, 배까지 이어지는 S자 형태에 따라 시선을 유도할 수 있도록 상체 근육의 움직임을 생각하면서 묘사한다.

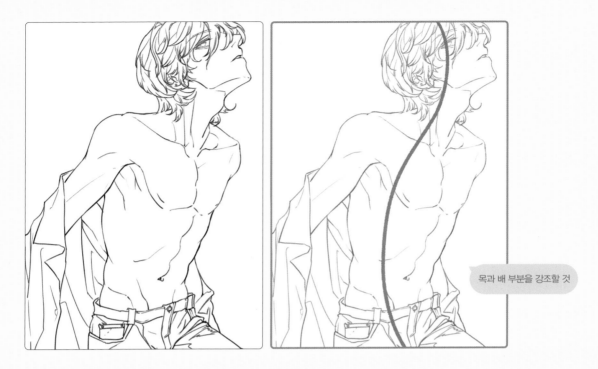

목과 배 부분을 강조할 것

◉ 역동감 살리기

활발하게 펄쩍 뛰어오른 소녀. 실제로 같은 포즈로 뛰어 보면 알겠지만, 가슴이 자연스럽게 당겨지듯 앞으로 나온다. 이 때문에 등 라인이 S자 형태가 된다. 옷이나 머리카락을 바람에 날리듯이 그리면 한층 더 역동감이 살아난다.

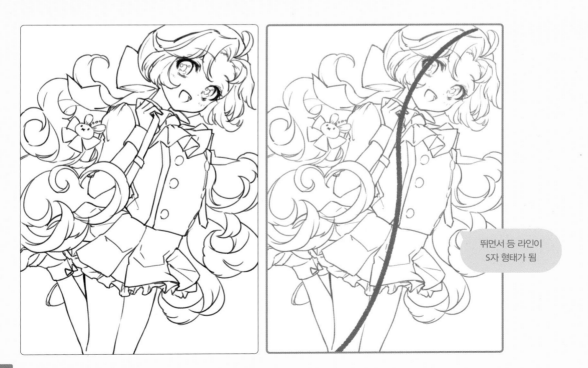

뛰면서 등 라인이
S자 형태가 됨

🔵 앉은 자세 응용

무릎을 세우고 허리를 살짝 구부려 S자 형태를 그린다. 이 일러스트에는 다리가 그려져 있지만, S자는 허리 부분까지라고 생각한다. 허리 지점부터 S자 형태에 맞는 방향으로 다리를 그린다. 덧붙여, 어깨를 조금 올리고 얼굴에 손을 갖다 대면 소녀다워 보인다.

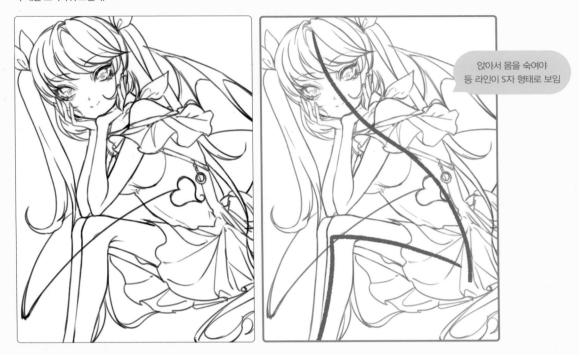

앉아서 몸을 숙여야 등 라인이 S자 형태로 보임

🔵 잠자는 모습 응용

잠자는 모습에도 똑같이 응용할 수 있다. S자와 다리 형태는 앉는 모습과 거의 비슷하다. 이 배경을 그리기 위해 추가해야 할 부분은 시트의 주름뿐이므로 매우 도전하기 쉬운 소재다. 꼭 도전해 보자.

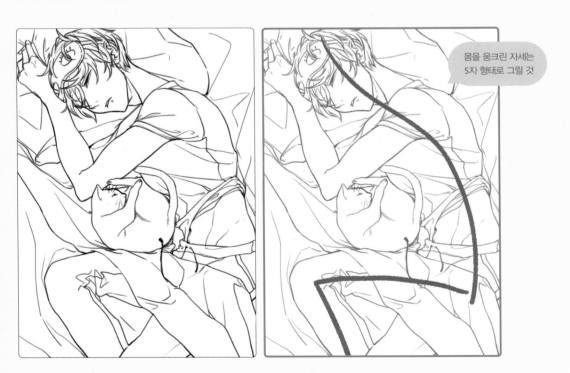

몸을 웅크린 자세는 S자 형태로 그릴 것

다키

프리랜서 일러스트레이터. 판타지나 일본 전통 세계관, 학생을 주로 그린다. 국내외 소설 게임과 도서, TCG의 일러스트를 제작한다.

pixiv ID 3640719 Twitter @illustkaku_taki

이즈모네루

프리랜서 일러스트레이터. 귀여운 여자를 주로 그린다. 소셜 게임이나 V Tuber의 캐릭터 디자인, 도서 일러스트를 담당한다.

pixiv ID 4446530 Twitter @24h_sleep

icchi

프리랜서 일러스트레이터. 현실감 있는 배색과 세밀한 그림으로 사실적인 묘사가 특기다.

pixiv ID 43331201 Twitter @icchiramen

kyachi

프리랜서 일러스트레이터. 디자인 전문학교의 강사로도 근무한다. 주요 도서 『여성 캐릭터의 표현이 넓어지는 드레스 그리는 법』(길찾기) 『캐릭터 채색 테크닉』※이 있음.

pixiv ID 706721 Twitter @shirotumechika

※『キャラクター_の色の塗り方 新装版』(玄光社)

호치카 됴페루

낙서한 일러스트를 인터넷상에 올린다. 미니스커트를 입은 소녀를 주로 그린다.

pixiv ID 587063 Twitter @3Dnngayope

나 혼자 스킬업!
바로 시작하는 배경 일러스트 메이킹

초판인쇄 2022년 7월 29일
초판발행 2022년 7월 29일

지은이 다키 · 이즈모네루 · icchi
집필협력 kyachi · 호치카 됴페루
옮긴이 일본콘텐츠전문번역팀
발행인 채종준

출판총괄 박능원
편집장 지성영
국제업무 채보라
책임번역 손봉길
책임편집 조지원
디자인 김예리
마케팅 문선영 · 전예리
전자책 정담자리

브랜드 므큐
주소 경기도 파주시 회동길 230 (문발동)
문의 ksibook13@kstudy.com

발행처 한국학술정보(주)
출판신고 2003년 9월 25일 제406-2003-000012호

ISBN 979-11-6801-502-9 13650

므큐는 한국학술정보(주)의 출판 브랜드입니다.
잘못된 책은 구입하신 서점에서 바꿔드립니다. 책값은 뒤표지에 있습니다.

수인 캐릭터 그리기

야마히쓰지 야마 외 13인 지음
144쪽 | 18,000원

움직임이 살아있는
동물 그리기

나이토 사다오 지음
182쪽 | 18,000원

알콩달콩 사랑스러운
커플 그리는 법

지쿠사 아카리 외 5인 지음
148쪽 | 15,800원

BL 커플 캐릭터 그리기
〈학교 편〉

시오카라 외 4인 지음
150쪽 | 17,800원

메르헨 귀여운 소녀 그리기
〈패션 디자인 카탈로그〉

사쿠라 오리코 지음
146쪽 | 17,800원

계절, 상황별 메르헨 소녀 그리기
〈캐릭터 코디 카탈로그〉

사쿠라 오리코 지음
142쪽 | 18,000원

아이패드 드로잉
with 어도비 프레스코

사타케 슌스케 지음
148쪽 | 17,800원

 므큐 트위터
@mmmmmcue

QR코드를 통해 므큐 트위터
계정에 접속해 보세요!